高等院校艺术设计专业"十二五"规划教材

色彩构成

主　编　苏亚飞
副主编　吴　博　王　赟　刘　慧
　　　　张　洋　凡　鸿
参　编　罗　雪　张　文　曹　阳
　　　　霍　磊　宋益强　陈之爱
　　　　金保华

Secai Goucheng

华中科技大学出版社
http://www.hustp.com
中国·武汉

主编简介

苏亚飞，女，2005年毕业于陕西科技大学艺术设计学院艺术设计专业，获得学士学位；同年7月至今任教于武昌工学院艺术设计学院视觉传达专业；2010年毕业于湖北工业大学，获得硕士学位，之后任武昌工学院艺术设计学院视觉传达教研室主任。她从事视觉传达专业教学工作9年，出版《色彩构成》《企业形象与导视系统设计》等多部教材。

内容简介

全书共分为八章：第一章至第三章对色彩构成的产生和定义作了综合阐述，介绍了学习色彩构成的必备知识，着重讲解了色彩构成的学习方法；第四章阐述了色彩的联想与象征；第五章和第六章从色彩的对比、调和、推移等方面阐述了如何制订配色计划和运用色彩构成的审美原理；第七章和第八章分别对色彩的解构与重组，以及色彩在平面设计、环境艺术设计、产品设计、服装设计领域的具体运用进行讲解。

图书在版编目（CIP）数据

色彩构成 / 苏亚飞　主编. — 武汉：华中科技大学出版社，2014.3（2024.8重印）
ISBN 978-7-5609-9933-3

Ⅰ.①色…　Ⅱ.①苏…　Ⅲ.①色调　Ⅳ.①J063

中国版本图书馆CIP数据核字(2014)第041987号

色彩构成　　　　　　　　　　　　　　　　　　　　　　　苏亚飞　主编

策划编辑：	曾　光　彭中军
责任编辑：	彭中军
封面设计：	龙文装帧
责任校对：	刘　竣
责任监印：	张正林
出版发行：	华中科技大学出版社（中国·武汉）
	武昌喻家山　邮编：430074　电话：(027) 81321915
录　　排：	龙文装帧
印　　刷：	武汉市洪林印务有限公司
开　　本：	880 mm×1230 mm　1/16
印　　张：	5.5
字　　数：	194千字
版　　次：	2024年8月第1版第8次印刷
定　　价：	39.00元

本书若有印装质量问题，请向出版社营销中心调换
全国免费服务热线：400-6679-118　竭诚为您服务
版权所有　侵权必究

前言

平面构成、立体构成和色彩构成（简称"三大构成"）起源于1919年德国包豪斯学院的设计课程改革，作为现代视觉传达艺术的基础理论，对整个艺术设计体系学科的建设有着重要作用。自"三大构成"引入我国高等院校艺术设计课程结构，并列为必修课以来，对拓展艺术视野、更新学术思想和启迪设计灵感起到了"探赜索隐，钩深致远"的作用。色彩构成是指研究利用色彩要素的搭配获得色彩审美价值的原理、规律、法则、技法的学说。随着物质生活的不断丰富，"色彩构成"已经悄然无息地渗透到生活中的每一个角落。色彩传递信息的时代已经到来，企业需要色彩，产品需要色彩，环境需要色彩，服装需要色彩……视觉触及的任何地方都离不开色彩，也离不开色彩构成理论的积淀。将色彩构成应用于设计实践活动中，不仅能推动由传统设计意识向现代设计观念转变的进程，而且对当代艺术设计的发展，更不啻是一场深刻的变革。

本书立足高等院校艺术教育的艺术实践和教学特点，通过色彩构成的科学教学体系使学生理解和掌握色彩的本质，在遵循美的规律和贯彻美的原则上引导学生进行创造性的学习。本书的特点在于内容的安排上，编者根据多年的教学经验和设计实践，力图将色彩构成理论与实践应用相结合，以期使该书不仅能作为引导艺术设计类学生对色彩构成理论进行系统学习的教科书，而且能成为相关设计人员进行色彩研究和应用的参考资料。

本书在编写过程中，借鉴了色彩设计领域的前辈和同行色彩设计教学和实践中的一些理论，在此，特向有关作者致谢！

全书编写过程中，吴博（中南财经政法大学）、王赟（武昌工学院）、刘慧（武汉东湖学院）、张洋（湖北经济学院）及其他老师参加了部分编写工作，在此向他们致谢。

同时感谢华中科技大学出版社编辑的鼎力支持和帮助，书中图例大部分选用了武昌工学院艺术设计学院学生的课题作业，在此向他们一并致谢！

本书尚存不足之处，有待完善，恳请有关专家和广大读者批评指正。

编　者
2014年3月于武汉

目录

SECAI GOUCHENG

1 第一章 色彩概述
　　第一节　色彩构成的概念 /2
　　第二节　色彩构成的学习方法与工具 /5

9 第二章 色彩的混合原理
　　第一节　原色 /10
　　第二节　色彩混合 /10

15 第三章 色彩的三属性与色立体
　　第一节　色彩的分类 /16
　　第二节　色彩的三属性 /16
　　第三节　色彩的体系 /18

21 第四章 色彩的联想与象征
　　第一节　色彩的联想 /22
　　第二节　色彩的象征 /27

33 第五章 色彩对比与调和构成
　　第一节　色彩的对比 /34
　　第二节　以对比为主的色彩构成法 /35
　　第三节　以调和为主的色彩构成法 /45

47 第六章 色彩的推移
　　第一节　色彩推移的特点和种类 /48
　　第二节　色彩推移的基本构图形式 /51

53 第七章 色彩的解构与重组
　　第一节　色彩解构与重组的原理和方法 /54
　　第二节　色彩的采集与重构 /53

67 第八章 色彩构成在设计中的应用
　　第一节　平面设计中的色彩 /68
　　第二节　环境设计中的色彩 /71
　　第三节　产品设计中的色彩 /77
　　第四节　服装设计中的色彩 /79

83 参考文献

第一章
色彩概述
SECAI GAISHU

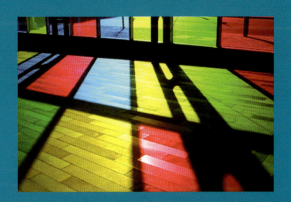

第一节 色彩构成的概念

一、色彩与生活

在认识色彩之前,要树立一种观念,就是如果要了解色彩,便要用心去留意生活中的色彩。美妙的大自然赋予了世界五彩缤纷的花草树木、花鸟鱼虫;颜料、服装、建筑、灯光等色彩光彩夺目,这些为学习色彩构成提供了取之不尽的源泉,只要用心观察、细心揣摩就一定能迅速提高对色彩的认识能力、表现能力和欣赏能力。色彩与生活的关系就如同鱼和水的关系一样不可分割,色彩从某一层面折射了人们的生活态度。例如,红色化身成热情奔放的性格,紫色代言了稳定大方的性格,粉色会被当成活泼可爱的标志。所以说,色彩在融入生活的同时也在改变生活,对色彩的创造力源于对生活的认知、理解和提炼。美丽的色彩如图1-1和图1-2所示。

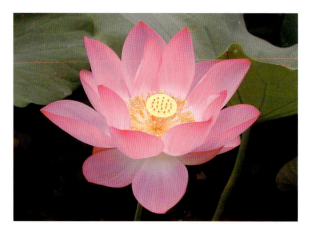

图1-1 色彩美丽的荷花

图1-2 赏心悦目的美丽色彩世界

二、色彩产生的原理

1. 光与色

人们在光芒耀目的白天能够感受到色彩斑斓的世界,而在昏暗漆黑的夜晚却形色难辨,可见,形色入目皆借助于光,没有光人们就感觉不到色彩。小林秀雄在《近代绘画》一书中评价莫奈的一章中说:色彩是破碎了的光……太阳的光与地球相撞,破碎分散,因而使整个地球形成美丽的色彩……由此可见,人们凭借光来辨别物体的形状色彩,从而获得对客观世界的感知。从科学的角度来认知色彩,人们对色彩的感知是从光—物体—眼睛—大脑的连续过程。色彩是由光刺激眼睛再传入大脑视觉中枢产生的感觉,光是其产生的原因,色是其产生的结果,人的大脑和思维赋予了色彩最终的意义。没有光、物体、眼睛和大脑,色彩就无从谈起,所以说,光、物体和正常的视觉,是色彩产生的必要条件。

2. 光谱色

从广义上讲，光是一种客观存在的物质。科学家牛顿通过光谱实验解读了光色之谜（见图1-3）。他发现太阳光透过三棱镜后会分解出红、橙、黄、绿、青、蓝、紫七色（见图1-4）。这七种色光称光谱色。这是自然界最饱和的色光。由这七色光组成的彩带称光谱。如果将光谱色通过聚光透镜加以聚合，这些聚合的色彩就会还原成白光。七种光谱色是不能再被分解的色光，故称之为单色光；将七种光混合后产生的白色光为复色光。其中白色光最强，蓝色光最弱。可见光谱及其波长如图1-5所示。

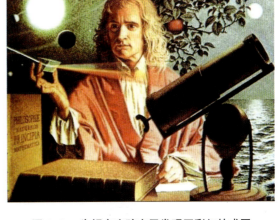

图1-3　牛顿在实验室里发现了彩虹的成因

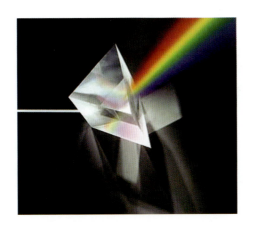

图1-4　太阳光经过三棱镜后显现出一条美丽的彩带

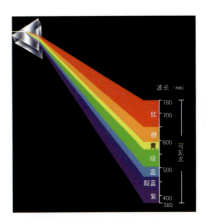

图1-5　可见光谱及其波长

3. 光源色

宇宙间凡是能自行发光的物体称光源，如太阳、灯光、火光等。光源分两种，一种是自然光，以太阳光为主；一种是人造光，如灯光。

光源色：由各种光源（标准光源：如白炽灯、太阳、有太阳时所特有的蓝天的昼光）发出的光，光波的长短、强弱、比例性质不同，形成不同的色光。光源色如图1-6和图1-7所示。

图1-6　自然光源下的色彩世界

图1-7　人造光源

4. 物体色

物体色是指物体本身不发光，光源色经过物体的吸收、反射，反映到视觉中的光色感觉。例如平时所见的颜料的色、动植物的色、服装的色、建筑物的色和有机玻璃的色等，将这些本身不发光、受光源影响的色彩统称为物体色，如图1-8和图1-9所示。

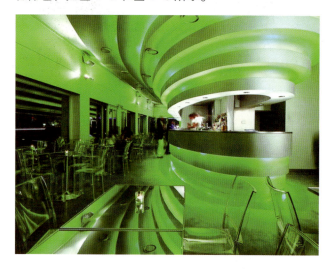

图1-8　受光源影响的物体色

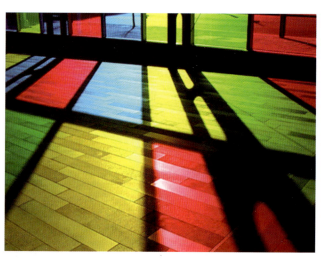

图1-9　有色玻璃呈现的色彩

5. 固有色

习惯上将物体在白色光源下所呈现出来的色彩效果总和称为固有色。严格来说，固有色是指物体固有的属性在常态光源下呈现出来的色彩。紫色的葡萄、橙色的甜橙等色彩描述是在白色光源下物体展现给人们的印象色彩。

固有色就是物体本身所呈现的固有的色彩。对固有色的把握，主要是准确地把握物体的色相。固有色概念的产生使人们对色彩的沟通和实物特征的把握更加便利，如图1-10和图1-11所示。

图1-10　水果的固有色

图1-11　写生静物的固有色

三、色彩构成的定义

色彩构成，即将两个以上的色彩，根据不同的目的性，按照一定的原则，重新组合搭配，在相互作用下构成新的和美的色彩关系。色彩构成，是在色彩科学体系的基础上，将复杂的视觉表现还原成最基本的要素，研究符合人们知觉和心理原则的构成，并能发现、把握尽可能美的配色。

第二节 色彩构成的学习方法与工具

一、色彩构成的学习方法

1. 熟读教材，厘清重难点

根据课程教学大纲所划定的内容和考核目标，认真阅读教材，在学习教材的基础之上，弄清每个章节的学习重点、难点和要点，充分发挥教材所涉及的理论知识对设计实践的指导作用。

2. 培养色彩理性思维

怎样使色彩训练成为设计造物的本质训练，而非仅是作为感性的艺术表现训练，是在色彩构成学习中需要思考的问题。首先，要实现从色彩写生过渡到使用主观色彩进行创作的自觉，使思维得到极大的解放，比如说太阳可以呈绿色，闪电可以呈红色等。其次，主题性的色彩构成训练是探索色彩表现力的重要基础，也是如何灵活地、创造性地处理色彩规律的关键。可以将色彩与音乐旋律、情绪心境、四季交替等抽象事件联系起来，把主题性设计意念引入色彩构成中，转换学生色彩思维惯性，提高对色彩的理性思考能力。

3. 提高基本制作表现技能

色彩构成的传统表现媒介多为颜料，也可以是计算机显示屏及其他展示形式。前者通过手绘制作可以培养学生对颜料性能的熟练掌握；后者作为现代高科技信息处理工具，集高效多能于一体，为色彩构成提供了全新的表现形式和巨大的表现潜能，能快捷地把想法转化为视觉图像加以体验，更倾向于直观体验和理性思考。

4. 有效提高综合设计能力，为后继课程打好基础

综合设计是要求学生能够运用已学过的知识，对两个以上的知识点进行综合表现的设计行为，是对学生进行综合应用能力层次的考核。从生活的各个角落去感受设计色彩的存在，提高色彩审美能力和设计思维能力，并把色彩灵活地应用到平面设计、环境艺术设计、产品设计、服装设计等各个领域中去。

二、色彩构成的学习工具

完成平面构成基础训练的手绘工作，可以利用以下的工具来混合搭配，不限定一定要利用某一种特定的工具，这些工具可以在美术行中买到。

1. 绘图铅笔

绘图铅笔是最常用的绘图工具，在手绘学习中，占据了重要角色。在绘图中最常用到的是 2B 型号的铅笔。

手绘铅笔一般分 H—6B 十三种型号：H—6H 为硬性铅笔，B—6B 为软性铅笔。

铅笔上 B、H 标记是用来表示铅笔的软硬、粗细和颜色深浅的，B 越多笔芯越软、颜色越深；H 越多笔芯越硬、颜色越深，如图 1-12 所示。

2. 针管笔等黑色碳素类的"墨笔"

这类笔按照笔头的粗细划分，针管管径有从 0.1 到 2.0 mm 的各种不同规格，在设计制图中至少应备有细、

中、粗三种不同粗细的针管笔,如图1-13所示。

3. 鸭嘴笔

鸭嘴笔是制图时画墨线的用具,笔头由两片弧形的钢片相向合成,略呈鸭嘴状,用来画墨稿中的直线。画出的直线边缘整齐,而且粗细一致,如图1-14所示。

图1-12 绘图铅笔

图1-13 针管笔

图1-14 鸭嘴笔

4. 水粉笔、小圭笔

水粉笔适合较大面积着色,小圭笔最好配小、中、大三种型号,如图1-15和图1-16所示。

5. 白卡纸

初级练习阶段一般选用白卡纸,这类纸张价格便宜,如图1-17所示。

6. 拷贝纸

拷贝纸是一种极薄的半透明纸张,设计师一般用它来绘制和修改绘图方案,又称为"草图纸"。

拷贝纸对各种笔的反应都很灵敏,绘制草图清晰,并有利于反复修改和调整,可以反复折叠,对设计过程具有参考、比较、记录和保存的作用,如图1-18所示。

图1-15 水粉笔

图1-16 小圭笔

图1-17 白卡纸

图1-18 拷贝纸

7. 硫酸纸

硫酸纸是传统的专用绘图纸，主要用于画稿与方案的调整和修改。与拷贝纸相比较，硫酸纸相对正规一些，它的质地较厚且平整，不易损坏，但是由于表面质地过于光滑，对铅笔的笔触不太敏感，所以最好使用绘图笔绘画。

在绘图过程中，硫酸纸是"拓图"最理想的纸张，如图 1-19 所示。

8. 水粉颜料

水粉表现是手绘表现中最具有代表性也是最常见的一种技法，水粉颜料有利于认识色彩的性质，易于调和，易于表现色彩中色相、明度和纯度的变化。通常选购一盒至少 18 色的水粉颜料，如图 1-20 所示。

图 1-19　硫酸纸

图 1-20　水粉颜料

9. 尺规

常用的尺规有直尺、三角板、曲线板（或蛇尺）、圆规（或圆模板）等，如图 1-21 至图 1-23 所示。

图 1-21　直尺、三角板

图 1-22　曲线板

图 1-23　圆规

10. 画板

常用的画板是四开普通木质画板。

11. 其他辅助工具

其他辅助工具有橡皮、调色盘、盛水工具、透明胶带、双面胶、美工刀等。

思考题：

1. 简述色彩产生的原理。
2. 简述色彩构成的定义。
3. 简述不同工具在色彩构成作业练习中的不同作用。

第二章

色彩的混合原理

SECAI DE HUNHE YUANLI

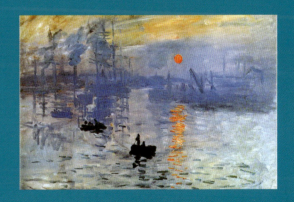

第一节 原色

不能用其他颜色混合而成的色彩称为原色，用原色可以混合出其他色彩（不是全部）。现在研究的原色实际上有两个系统：一方面是站在光学方面立论，即色光三原色；另一方面是站在色素或者颜料的方面立论，称为色料三原色。

一、色光三原色

色光三原色包括：朱红光、翠绿光、蓝紫光，如图 2-1 所示。色光三原色可以混合形成其他任何色光。

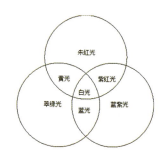

图 2-1　色光三原色

二、色料三原色

色料三原色包括紫红（品红）、黄（柠檬黄）、天蓝（绿味蓝），如图 2-2 所示。色料的三原色虽然可以混合出许多颜色，但是有些色彩用色料三原色是混合不出来的。

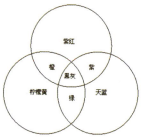

图 2-2　色料三原色

第二节 色彩混合

一、正混合

所谓正混合是指色光的混合。在实验室内，用两个三棱镜分别把两束太阳光分解成为两个红、橙、黄、绿、青、蓝、紫的光谱，然后把各个单色的光放到银幕上相混，就可以看到各个单色光相互混合的情形。亨贺尔滋经过试验提出了两色光混合的情况，混合结果如表 2-1 所示。

通过以上实验可以得出色光的混合特征：两色光或多色光相混，混合出新的色光，明度增高，其明度是参加混合各色光明度的总和。参加混合的色光越多，混合出的新色的明度越高，如果把各种色光全部混合在一起，则

表 2-1　亨贺尔滋提出的两色光混合情况

色光	红	橙	黄	黄绿	绿	青绿	青
紫	紫红	暗红	淡红	白	淡绿	天青	蓝
蓝	暗红	淡红	白	淡绿	天青	天青	
青	淡红	白	淡绿	淡绿	青绿		
青绿	白	淡黄	淡绿	绿			
绿	淡黄	黄	黄绿				
黄绿	金黄	黄					
黄	橙						

成为极强的白色光,所以把正混合又称为加法混合,如图 2-3 所示。

二、负混合

负混合是指色素、颜料或染料的混合。

色素的混合是明度降低的减光现象,所以称为负混合或减法混合。颜料、染料、涂料等色料的性质与光谱上的单色光不同,是属于物体色的复色光,色料的显色是把白光中的色光做部分选择与吸收的结果,所反射的和所吸收的色光里,各含有几种不同的单色光。所以说色料之间的负混合现象,并不属于反射部分的色光混合结果,而是吸收部分相互混合所增加的减光现象,如图 2-4 所示。

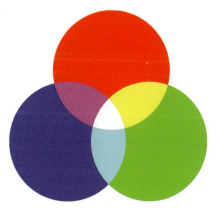
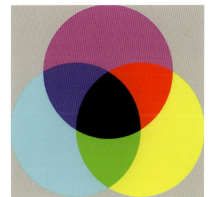

图 2-3　加法混合　　　　图 2-4　负混合

将颜料或染料进行混合属于负混合,其明度与纯度均降低(其中包括部分并置混色的现象),特征如下。

色料的混合越混明度、纯度越低,最后趋向黑灰(暗浊)色。在色相环上距离近、距离中等、距离较远的两色相混,混合的结果为相混两色的中间色,两色相近混合处理的色纯度降低较少,两色相距远纯度降低较多。如果两色为互补色时,混出的新色纯度消失,明度为黑灰色。

因此,如果要混合出纯度偏高的新色彩,所选择的两色就一定要选择在色相环上距离较近的两色。例如:黄绿和蓝绿混合所得的绿色,就一定比用黄和蓝所混合出来的绿色纯度偏高。

三、中性混合

中性混合包括回旋板的混合(平均混合)与空间混合(并置混合)两种。

1. 回旋板的混合

回旋板的混合属于颜料的反射现象。例如：将红色和蓝色按照一定的比例涂在回旋板上，再以每秒40次以上的速度旋转，则会显示出红紫灰色。回想一下前面学习的内容，如果将红和蓝两色光用加法混合，则会形成淡紫红色光，明度提高；将红和蓝颜料进行减法混合，则成为暗紫红色，明度降低。通过以上不同混合方式的对比，发现用回旋板的方式混合出的色彩明度基本为参加混合色彩明度的平均值，所以又称其为平均混合。

2. 空间混合

由于空间距离和视觉生理的限制，眼睛辨别不出过小或过远物象的细节，把各个不同色块感受成一个新的色彩，这种现象称为空间混合或并置混合。如果把红、蓝色点或色块并置的画面置于一定的距离外，就会发现红色与蓝色变成一个灰紫色。空间混合的效果除了与视觉距离有联系以外，还与色彩的形状和排列有关，排列得秩序感越强，色彩混合的效果越好；如果排列得杂乱无章，就会产生一种不安定的视觉效果，色彩的清晰度也会受到影响，如图2-5和图2-6所示。

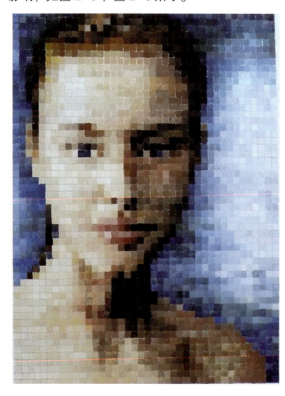

图2-5　空间混合作品一

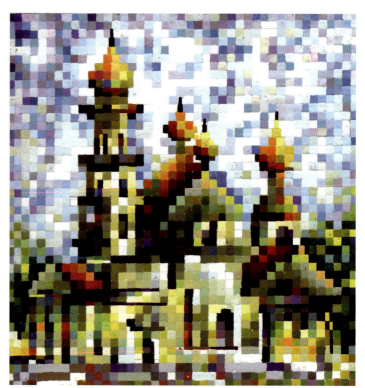

图2-6　空间混合作品二

空间混合有"远看一朵花，近看豆腐渣"的视觉效果，在色彩表现方面空间混合有三大特点。

（1）远看色彩调性统一，近看色彩丰富。

（2）色彩混合后有颤动的光感。

（3）可以利用有限的少量色彩，得到丰富的色彩效果。

空间混合（并置混合）在美术应用中已经得到了普及，早在印象派画家秀拉、莫奈等的作品中就得以体现。他们将牛顿发现的色光本质和色彩的光学现象合理运用到绘画创作中，革新了守旧的表现色彩方法，通过对大自然中光与色的变化规律观察，以色点并置的手法扩大了色彩的表现领域，利用空间混合的原理增加了色彩的明度与刺激性。马赛克镶嵌壁画，以及纺织品中经纱纬纱交叉的混色现象也是利用视觉的空间混合原理得以实现的艺术效果，还有色彩印刷的原理也是利用色点（或色块、色线）的排列，使得微妙的色彩成为可以复制的技术。胶

版印刷只用品红、黄和蓝三色网点和黑色网点，就可以印制出各种丰富多彩的画面，都是色点的并置混合（除了重叠部分的网点产生减色混合以外），这种并置混合称近距离空间混合。再有，无论对于绘画人员还是设计人员来说，进行色彩的空间混合的学习十分必要，它有助于提升归纳色彩、分析色彩的能力。空间混合经典作品如图2-7和图2-8所示。

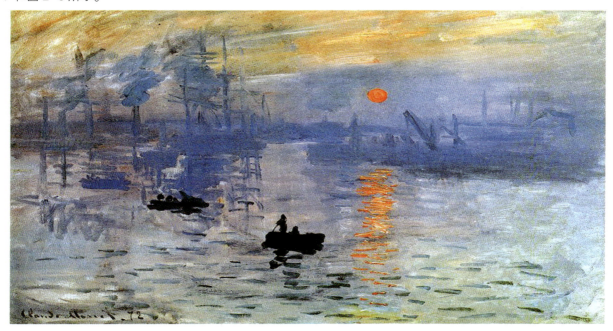

图2-7　莫奈作品

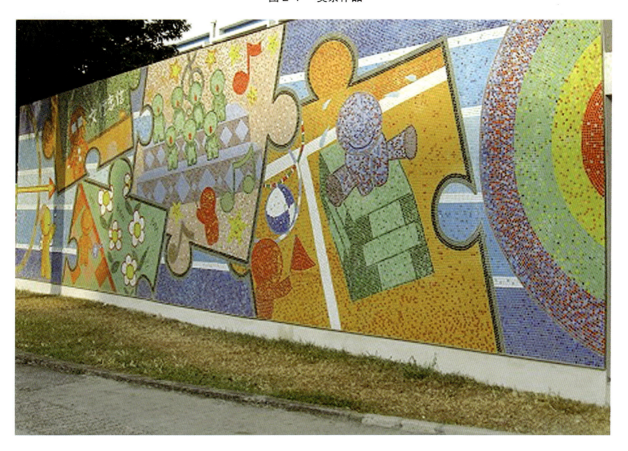

图2-8　马赛克镶嵌壁画

思考题：
1. 什么是色光三原色和色料三原色？
2. 简述色彩的正混合和负混合有什么不同？
3. 请列举出生活中空间混合的运用实例。

第三章
色彩的三属性与色立体
SECAI DE SANSHUXING YU SELITI

第一节 色彩的分类

一、有彩色

有彩色指的是色彩的相貌，如红、橙、黄、绿、青、蓝、紫等颜色。由不同纯度和不同明度的红、橙、黄、绿、青、蓝、紫调和而成的成千上万个色彩都称有彩色。有彩色具有三大特征：纯度、明度、色相，在色彩学上，称作色彩三要素。熟悉和掌握色彩的特征，对认识色彩和表现色彩显得极为重要。

二、无彩色

无彩色指黑、白或由黑、白调合成的各种深浅不同的灰色。无彩色只有一个特征即明度，它不具备色相和纯度。从物理学角度讲，它不包括可见光谱，所以称为无彩色。从白到黑逐渐推移，越接近白，明度越高，越接近黑，明度就越低。无彩色在应用设计制作中很重要，任何一种颜色加白或加黑都会发生变化。

第二节 色彩的三属性

一、色相

色相是色彩的最大特征，是指能够确定地表示某种颜色的色别的名称，如品红、柠檬黄、紫罗兰、中绿、湖蓝、土黄等不同特征的色彩。光谱中的七种基本单色光完全取决于该光线的波长，并按波长从短到长进行有序排列，像音乐中的音节顺序，和谐而有序。而对混合色来说，则取决于各种波长光线的相对量。由于物体的颜色是由光源的光谱成分和物体表面的反射或投射的特征决定的，因此才有大千世界的各种色相。每种基本色相，按照不同的色彩倾向有进一步的区分，例如：红色又分为玫瑰红、桃红、橘红、深红、朱红、紫红；黄色又分为棕黄、橘黄、淡黄、柠檬黄、土黄；绿又分为淡绿、棕绿、草绿、翠绿、橄榄绿、墨绿等；蓝又分为钴蓝、湖蓝、青蓝、普蓝等。

二、色彩的明度

明度就是指色彩的明亮程度。明度最亮的是白,最暗的是黑。色彩越靠向白,明度越高;越靠向黑,明度越低。黑白之间不同程度的明暗强度划分,称为明暗阶度。色彩自身具有明度值,如黄色的明度较高,蓝紫色明度较低。色彩也可以通过加减黑、白来调节明度。白色物体属于反射率高的物体,在其他色彩中加入白色,可以提高混合色的明度;黑色反射率极低,在其他色彩中加入黑色,可以降低混合色的明度。明度在色彩的结构中起着重要的作用,如图3-1所示。

图3-1 明度的变化

要使色彩明度降低或提高可加黑、加白,也可与其他深色、浅色相混。例如:红色加白明度提高,红色加黑,明度降低,但纯度也同时降低了。红加黄,明度提高了,红加紫,明度降低了,在明度和纯度发生变化的同时,色相也相应发生了变化。

三、色彩的纯度

纯度是指色彩的纯净程度及光波长的单纯程度。可见光谱中的各种单色光是最纯的颜色,为极限纯度,亦称饱和度,简单地说就是各种色彩的鲜艳程度。不同色相的明度不同,纯度也不同。红色是纯度最高的色相,蓝绿是纯度最低的色相。在观察中,最纯的红色比最纯的蓝色看上去更加鲜艳。黑白灰是无彩色,任何一种单纯的颜色,若与无彩色中的任何一色混合即可降低它的纯度。改变纯度有四种方法。

(1) 加白:纯色加白,纯度降低,明度提高。

(2) 加黑:纯色加黑,纯度降低,明度也降低。

(3) 加灰(黑、白调和):纯色加灰,色彩学上称"浊色"。加浅灰明度提高,纯度降低,加深灰纯度降低,明度也降低。

(4) 加互补色:纯色加对比色或互补色,将使其纯度降低,明度也会变暗,变成具有色彩倾向的暗灰色。如与适量的白色、浅色或深色混合,便会产生不同明度、不同色彩倾向的灰色调来,使色彩显得更加丰富多彩。

第三节 色彩的体系

一、牛顿色相环

简单的色彩早期的表示方法：把太阳七色光概括为六色，并把它们头尾相接，变成六色色环，在相邻的色彩之间加入间色变成十二色相环，即牛顿色相环。红、黄、蓝三原色处于一个正等边三角形的三个角所指处。牛顿色相环的三原色中任何一种原色都是其他两种原色之间的补色，如图3-2所示。

二、色立体

色立体是借助于三维空间来表示色相、纯度、明度构成的立体色彩球体。

1. 孟塞尔色立体

孟塞尔色立体是由美国色彩学家、美术教育家孟塞尔于1905年创立的。1929年和1943年分别经美国国家标准局和美国光学协会修订出版了《孟塞尔颜色图册》。目前，国际上普遍采用该色标系统作为颜色的分类和标定的方法，用于工业规定的测色标准，如图3-3所示。

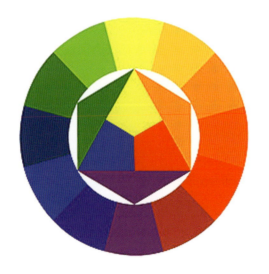
图3-2　牛顿色相环

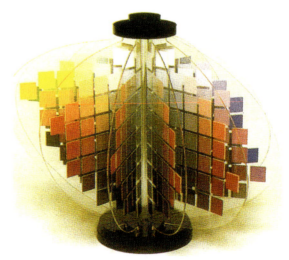
图3-3　孟塞尔色立体

孟塞尔色立体的特征是物体色彩三属性色相、明度、纯度具有视觉等步的限制。垂直轴是明度，周围的圆周是色相，自垂直轴中心延伸的放射线是纯度。中心轴明度从白到黑分为11个等级，其色相环主要由10个色相组成：红（R）黄（Y）绿（G）蓝（B）紫（P），以及它们相互的间色黄红（YR）、绿黄（GY）、蓝绿（BG）、紫蓝（PB）、红紫（RP）。

2. 奥斯特瓦德色立体

奥斯特瓦德是德国化学家,对染料化学的贡献很大,曾获得过诺贝尔奖,1916年发表独创的奥斯特瓦德色立体。

他的理论如下。

(1) 黑色(B)可吸收所有光。

(2) 白色(W)可反射所有光。

(3) 纯色(F)可反射特定波长的光。

他将明度 W~B 分成8份,从上至下依次用 a、c、e、g、i、l、n、p 表示,a 代表最明亮的白色,p 代表最暗的黑色。以明度为垂直中心轴形成等色相三角形,其顶点为纯色,上端为亮色,下端为暗色,位于三角中间部分为含灰色。

3. 日本色彩研究会色立体

日本色彩研究会早在1951年,就制定了标准色标,即"色的标准"。1964年正式公布为日本色彩研究所色立体(Practioal Color Coordinate System, P.C.C.S)。

日本色彩研究会色立体,以红、橙、黄、绿、蓝、紫等6种光谱色作为主要色彩的基础,然后再等量间隔,按等感觉差距之比例分成12色,最后调配出24色相环。由于该色相环注重等感觉差,故被称为等差色环,如图3-4所示。

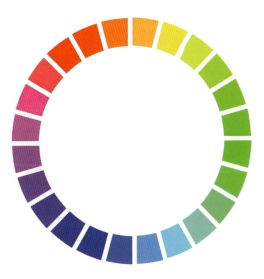

图3-4　24色相环

思考题:

1. 简述色彩的三属性。
2. 简述改变色彩三属性的方法。

第四章

色彩的联想与象征

SECAI DE LIANXIANG YU XIANGZHENG

看到色彩时，人们往往会回忆起生活中的各种事物。这种由颜色刺激而使人联想到与某个色彩有关的某些具体事物或抽象概念的现象称色彩的联想。

色彩的联想是一种创造性的思维能力，即受到看见颜色的人的经验、记忆、知识等的影响，所谓"因花想美人，因雪想高山，因酒想侠客，因月想好友"，这都是因为人们对过去的印象和经验的感知而引起的联想。所以当看到某种颜色时，自然会立刻想到生活中的某种景物。联想越丰富，对于色彩的表现也越丰实。对色彩的联想，并不能一概而论，这与人们的生活阅历、职业、性别、兴趣、知识、修养有着直接的联系。同一种颜色可能使人联想到好的或不好的情景，如红色，可以使人联想到太阳或火焰，从而使人感到热烈，也可以联想到与生命有关的鲜血而使人感到惊恐，还可以因联想到红旗、鲜花，而使人感受到革命、掌声的荣誉感等。色彩所表现出的形体感觉越具体，人们的联想也就越明确。不同年龄段的人群对色彩的联想也存在着一定的差异性。一般来说，少儿对色彩的联想大多数是具像联想，如周围的动物、植物、玩具、食品、服装等具体的东西；而成年人则不同，由于生活的经历，他们更多的是用心去感受色彩，通过移情作用去欣赏色彩，当某种色调出现时，他们会联想到社会生活实践中的某些抽象概念，并引起情感上的共鸣。

第一节
色彩的联想

一、色彩与味觉、嗅觉的联想

1. 色彩与味觉

瑞士色彩学家约翰斯·伊顿在《色彩艺术》中列举了这样一个生动的例子。一位实业家准备举行午宴，招待一批男女贵宾。厨房里飘出的阵阵香味在迎接着陆续到来的客人们。大家热切地期待着这顿午餐。当快乐的宾客围住摆满了美味佳肴的餐桌就座之后，主人便以红色灯照亮了整个餐厅，肉食颜色看上去很嫩，使人食欲大增，而菠菜却变成黑色，马铃薯显得鲜红。当客人们惊讶不已的时候，红光变成了蓝光，烤肉现出了腐烂的状态，马铃薯像发了霉。各位宾客立即倒了胃口，几个比较娇柔的夫人急忙站起来离开了房间，没有人再想吃东西了。主人笑着又打开了白光灯，聚餐的兴致很快就恢复了。通过整个灯光颜色变换的过程说明，食品的色彩对人们的食欲有很大的影响。许多餐厅的设计都运用灯光的色彩来让吸引宾客。如很多餐厅都利用橙色和黄色灯光的暖色调来表现温馨的感觉，如图4-1和图4-2所示。

食品的色彩在饮食文化中非常受重视。中央电视台制作了一套《舌尖上的中国》系列专题片，将中国饮食文化中的色、香、味、形通过拍摄及解说展现出来，尤其将"色"居首位表现。可见，色彩的感觉有时比味觉、嗅觉更能激发人的食欲。食客提到重庆就会想到红红的辣椒（见图4-3），提到湖北恩施和湖南就会想到黑黑红红的熏肉（见图4-4），提到欧洲的面包会想到黄油等。大家在买苹果的时候总是会买红红的苹果，感觉带有甜味，在买蔬菜的时候会挑选绿油油的青菜，感觉新鲜水嫩（见图4-5）。

2. 色彩与嗅觉

色彩对嗅觉产生的作用与对味觉产生的作用相似，都是来自对生活的感受。例如看见茶褐色和咖啡色在联想到它的苦涩味之外也能联想到它各自不同的香甜回味；如果体验过各种花香，当闻到玫瑰花茶时，自然想到的是

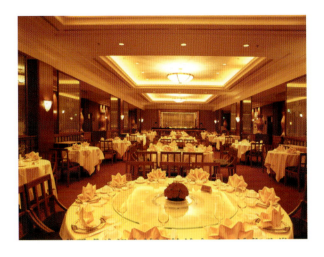

图 4-1　中餐厅的灯光色彩

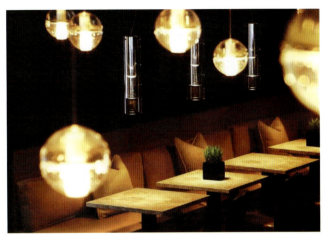

图 4-2　西餐厅的灯光色彩

图 4-3　川菜的典型色泽

图 4-4　熏肉的色彩

玫瑰红色；闻到香蕉味、柠檬味、菠萝味自然就想到黄色；闻到橘子、橙子的香味时自然想到橙色。同样的，当看到牛奶、葡萄酒和酱油、酸醋的色彩时，自然也会联想到它们不同的香味，如图 4-6 和图 4-7 所示。

关于色彩与嗅觉的联想，实验心理学报告中显示出，通常红、黄、橙等暖色调容易使人感到有香味。偏冷的浊色系容易使人感到有腐败的臭味，深褐色容易联想到烧焦了的食物，感到蛋白质烤焦的糊味，如图 4-8 和图 4-9 所示。

二、色彩与生理、心理联想

色彩与生理、心理在很大程度上是相互交叉影响的。当看到色彩后产生生理变化的同时，往往会产生一

图 4-5　色泽鲜艳的水果蔬菜

定的心理活动，这是一种直觉反应，把这种现象视为人的功能性反应。而心理反应比生理反应显得更为突出，这种联想，会引起人们的情感变化，其心理活动也更为复杂。

色彩本身并无情感，它给人的情感印象是由于人们对某些事物的联想所造成的，不同的时代、民族、地区及

图 4-6　咖啡的色彩

图 4-7　玫瑰花茶

图 4-8　面包类食物的暖调

图 4-9　深褐色的烧烤类食物

生活背景、文化修养，还有性别、职业、年龄等因素，使人们对色彩的理解和感情各具差异，但其中还是存在着许多的共同感应，主要表现在以下几个方面。

(1) 色彩的冷暖感：色彩本身并没有温度，它给人的冷暖感觉是由于人的自身经验所产生的联想。比如暖色系使人联想到暖和、炎热，冷色系使人联想到冬天、夜空、大海，有凉爽的感觉。冷、暖色系是以色相为出发点的，在色相环中，红、黄、橙色调偏暖称为暖色调，蓝、蓝绿、蓝紫偏冷称为冷色调，绿、紫色为中性微冷色，黄绿、红紫为中性微暖色，如图 4-10 和图 4-11 所示。

(2) 色彩的兴奋与沉静：色彩的兴奋与沉静感与刺激视觉的强弱有关。从色相上看，红、橙、黄具有兴奋感，使人联想到革命、鲜血、热闹、喜庆；蓝、蓝绿、蓝紫具有沉静感，使人想到平静的湖水、蓝天、大海、草原，令人感到宽阔、安静。从明度上看，明度高的色彩具有兴奋感，明度低的色彩具有沉静感。从纯度上看，纯度高的色彩具有兴奋感，纯度低的色彩具有沉静感，色彩的兴奋与沉静感分别给人以积极与消极的感觉，如图 4-12 和图 4-13 所示。

(3) 色彩的轻重感：从心里感觉上讲，白色的物体给人的感觉轻，使人想到棉花、薄纱、雾，有种轻飘的柔美感觉。黑色使人想到金属、煤块和夜晚，具有厚重、沉稳的感觉。从明度上讲，明度高的色彩具有轻快感，明度低的色彩具有稳重感，白色的感觉最轻，若明度相同，艳色重，浊色轻。从纯度上看，纯度高的暖色具有重感，纯度低的冷色有轻感，如图 4-14 和图 4-15 所示。

图 4-10　冷色调

图 4-11　暖色调

图 4-12　热闹红色使人兴奋

图 4-13　蓝色给人宁静的氛围

图 4-14　明度高的色彩给人以轻盈感

图 4-15　明度低的色彩给人以厚重感

（4）色彩的华丽与朴素：在色彩的三属性中，与色相的关系最大。黄、红、橙、绿等鲜艳而明亮的色彩具有明快、辉煌、华丽的感觉；如今特别流行的中性色具有朴素感。但从纯度上看：饱和的钴蓝、湖蓝、宝石蓝、孔雀蓝也会显得很华丽，而低纯度的浊色则显得朴素。从明度上看，亮丽的色彩显得活泼、强烈、刺激富有华丽感，而暗、深色调则显得含蓄、厚重、深沉具有朴素感。从色彩对比规律上看，互补色的对比显得华丽，如图 4-16 和图 4-17 所示。

图 4-16　具有华丽感的广告色彩

图 4-17　具有朴素低调感的设计

(5) 色彩的软硬感：色彩的软、硬与明度、纯度的关系最大，明度高且纯度低的色具有柔软感，如女性化妆品色多为粉红色调、淡紫色调、淡黄色调。而明度低，纯度又高的色显得坚硬，如蓝色调、蓝紫色调、紫红色调，如图 4-18 和图 4-19 所示。

(6) 色彩的明快与忧郁感：色彩的明快与忧郁感主要受明度与纯度的影响，明度高的鲜色显得明快，明度低的深、暗色显忧郁；纯度高的色彩明快，纯度低的暗浊色忧郁。在色相中，暖色活泼、明快；冷色宁静、忧郁。在无彩色中，白色、浅灰色明快，黑色忧郁，灰色为中性。纯色与白色相配合显得明快，浊色与黑色相配合显得忧郁，强对比明快，弱对比忧郁，如图 4-20 和图 4-21 所示。

图 4-18　色彩的柔软感

图 4-19　色彩的坚硬感

图 4-20　色彩的明快感

图 4-21　色彩的忧郁感

第二节 色彩的象征

一、红色

红色在我国象征着革命，如国旗、红领巾都是红色。在红色的感染下，人们会产生强烈的战斗意志和冲动，红色有积极向上、活力、奔放、健康的感觉。红色又代表着喜庆，在我国，传统的婚娶场合中大红喜字、挂红灯笼、贴红对联、穿红袄、坐红轿等都离不开红色的渲染。红色物品如图4-22和图4-23所示。

图4-22 红色的汽车给人以奔放的感觉

图4-23 红色给人以革命的激情

红色在安全色中为停止、警告、危险、防火的指定色，如消防车的色彩、急救的红十字、警车的警灯、交通停止信号灯等。

红色的抽象联想：兴奋、热烈、激情、喜庆、高贵、紧张、奋进。

红色的象征：革命、积极、勇敢、热情、吉祥、危险、喜悦。

二、橙色

橙色属于丰收之色，它使人联想到自然界硕果累累的金秋景象，给人以充实、饱满和成熟的感觉。橙色又给人很强的食欲感，使人联想到美味的食品，许多食品的包装中都用到了橙色，如图4-24所示。

橙色的易见度很强，因此在工业用色中，又作为警戒的指定色，如养路工人的工作服、建筑工人的安全帽、雨衣等。

橙色的抽象联想：愉快、激情、活跃、热情、精神、活泼、甜美。

橙色的象征：收获、自信、健康、明朗、快乐、力量、成熟。

三、黄色

黄色给人灿烂、热烈的联想。若与橙色相比，则稍显轻薄、冷淡。黄色在古埃及是很神圣的，常常将它和太阳联系起来。中国古代也有"天地玄黄、黄道吉日"之说，皇帝出的文告，一般要用黄纸书写，通常称为"皇榜"。黄色更是皇权的象征，是皇宫贵族的专用色彩，黄袍加身更意味着河山统一、唯我独尊，如图4-25所示。

黄色的抽象联想：光明、希望、愉悦、阳和、明朗、动感、欢快。

黄色的象征：光明、希望、权威、财富、骄傲、高贵。

图4-24　橙色使人联想到丰硕的果实

图4-25　黄色象征着权威

四、绿色

绿色在可见光谱中波长居中，是人眼最适应的颜色，对人的心理和生理作用都较为温和。绿色是自然界中植物的色彩，是自然界最为宁静的色彩，并随着四季的变化而展示不同的色彩变化。绿色，令人想起翠绿的森林，深绿色的草坪……绿色被视为春天、希望、生命、成长的象征，它代表着青年一代朝气蓬勃旺盛的生命力，如图4-26和图4-27所示。

绿色是安全的颜色。在医疗机构场所和卫生保健行业中，绿色是健康、新鲜、安全、希望的象征，绿色食品即无污染的、天然的安全食品，绿色通道即安全通道，在交通信号中，绿灯为通行信号，绿色也被作为国防色和保护色。

绿色是最大气的颜色，美丽、优雅。绿色向黄色倾斜，即为黄绿色，使人想到平静的湖水，有安静、清秀、豁达、宽阔的感觉；当绿色里掺入灰色时，仍有宁静、和平之感，就像暮色中的森林或晨雾中的田野一样迷人。

绿色的意象：舒适、和平、新鲜、希望、安宁、温和、春天。

绿色的象征：生命、和平、成长、希望、活力、安全、青春。

图 4-26　翠绿的草坪

图 4-27　绿色让人联想到生命力

五、蓝色

蓝色对视觉的刺激较弱,当人们看到蓝色时,情绪较为安宁、祥和,使人联想到宽阔的海洋和蔚蓝的天空,在心情烦躁不安时,蓝色能使人变得心胸宽阔、博大、理智。在我国古时贫民的服饰多为青蓝色,以示朴素;文人服饰多用蓝色表示清高;我国传统的青花瓷中的青蓝色体现了中国人沉稳内敛的民族性格。在现代,蓝色又是永恒的象征,是前卫、科技与智慧的化身。在西方,蓝色是名门贵族的象征,所谓"蓝色血统"就是指出身名门,具有贵族血统,蓝色在西方又象征着悲哀与绝望,"蓝色的音乐"即悲哀的音乐。在英国,蓝色象征忠诚。

蓝色在色相中最冷,与橙色形成鲜明的对比,表现出冷静、理智与消沉。它的变调较为广泛,纯净的碧蓝色,朴素大方,富有青春气息。高明度的浅蓝色,轻快而透明,有着深远的空间感。海军蓝具有稳重柔和的魅力。蓝色的作品如图 4-28 和图 4-29 所示。

蓝色的意象:清爽、开朗、理智、沉静、伤感、寂静、深远。

蓝色的象征:永恒、稳重、冷静、理性、科技、博大。

图 4-28　高明度的浅蓝色

图 4-29　蓝色具有稳重柔和的魅力

六、紫色

紫色在可见光谱中波长最短，波长再短就是看不见的紫外线了，由于它明度低，眼睛对它的分辨力弱，所以容易引起视觉疲劳。紫色是大自然中较为稀少的颜色。据说紫色只有在少数的动植物或矿物中才能提取出来，极为不易，因此显得珍稀和宝贵。瑞士学家约翰斯·伊顿这样描述它：紫色是非知觉的色，神秘、给人印象深刻，有时给人以压迫感，并且因对比不同，时而富有威胁性，时而又富有鼓舞性，当紫色以色域出现时，便可能明显产生恐怖感，在倾向于紫红色时更是如此。康定斯基认为：紫色是一种冷红，无论从它的物理性，还是从它造成的精神状态上看，紫色都包含着虚弱和消极因素。

紫色的变调会产生不同的效果，紫色向蓝色倾斜变为蓝紫色时，表现孤独、寂寞；紫色向红倾斜时，变为红紫色，显得复杂、矛盾，表现为神圣的爱情和精神的统辖；当加黑变为深紫色时，是愚昧和迷信的象征；当加白，为淡紫色时，又好像天上的霞光，神秘动人。不同倾向的紫色都能容纳白色，不同层次不同倾向的淡紫色都显得柔美动人，使人觉得紫色具有强烈的女性化性格，淡紫色的组合能体现女性温柔、优雅、浪漫的情调。紫色的作品如图 4-30 和图 4-31 所示。

图 4-30　紫色营造的神秘气氛

图 4-31　紫色化身为女性的高贵

紫色的意象：高贵、神秘、豪华、思恋、悲哀、温柔、女性。
紫色的象征：优雅、高贵、华丽、哀愁、梦幻。

七、黑色

黑色完全不反射光线，它吸收所有的色光，是最深暗的色。使人联想到万籁俱寂的黑夜，生命的终极，给人以一种神秘、黑暗、死亡、恐怖、庄严的感觉。黑色属消极色，自古以来就让人联想到死亡或不吉祥，有着悲伤的感觉。康定斯基说：黑色感味着空无，像太阳的毁灭，像永恒的沉默，没有未来，失去希望。而事实上，黑色也能表现出一种刚毅的力量和勇敢的精神，具有男性的坚实、刚强、威力的性格意象，体现男性的庄重、沉稳、渊博、肃穆的仪表和气质。它能把其他色彩衬托得鲜艳、热情、奔放。若是大面积的使用黑色，会觉得阴沉、恐怖、不安，所谓黑名单、黑手党、黑社会、黑帮等都是邪恶的象征。有些国家用黑色为丧色，表示对死者的哀悼，西方国家称礼拜五为黑色礼拜五，是处刑的日子，认为是不吉利的颜色。黑色的作品如图 4-32 和图 4-33 所示。

图 4-32　黑色体现男性的庄重　　　　　　　　　　图 4-33　黑色营造的恐怖氛围

黑色的意象：深沉、成熟、稳定、坚定、压抑、悲感。
黑色的象征：死亡、永久、庄重、坚实、刚强。

八、白色

白色是由所有色光混合而成的，称为全色光。它是阳光之色，是与黑夜相反的白天，有着明亮、纯洁的意象。由于白色反射所有色光，也反射热能，因此使人感到凉爽、轻盈、舒适，在夏天用白色、浅色居多。同是白色，中国的传统习俗与西方不同，中国把白色当做哀悼的颜色，白色的孝服、白花、白挽联，以白色表示对死者的缅怀、哀悼和敬重，由于白色与丧事联系在一起，所以也成了一般人们所忌讳的色彩。而在西方国家却不一样，白色是婚礼中新娘子的服装色彩，飘逸的白婚纱，洁白无瑕，是纯洁、神圣、虔诚、幸福的象征。随着中西方文化的交融，中国人也正在接受这一观念，喜欢用白色的婚纱作为婚礼服装，如图 4-34 所示。

白色几乎适合与各种色相配合，它高雅、明快，沉闷的颜色加上白色，立即就会变得明亮。若大面积用白色，又会使人过于炫目，给人以寒冷和不亲切感。若白色中稍带其他色相，则会感到高雅。

白色的意象：洁净、明朗、清晰、透明、纯真、虚无、简洁。

白色的象征：纯洁、神圣、清洁、高尚、光明。

图 4-34　白色的婚纱礼服

九、灰色

灰色居于黑、白中间，属无彩色。灰色是中性的，缺乏明显的个性，适合与任何色相配合。它给人的感觉是朴素、沉稳、寂寞、谦恭、平和、中庸，有着模棱两可的性格。灰色是设计和绘画中重要的配色元素。浅灰色的性格类似白色，有高雅、精致的感觉。深灰色的性格类似黑色，有着沉稳、内敛、厚重的感觉，纯净的中灰朴素、稳定而雅致。各种明度不同的灰色适合做背景色，与任何色相配都能显出它的魅力。当灰色与鲜艳的暖色相配时，立刻显示出它冷静的性格。当灰色与较纯的冷色相配时，则会显示出温和的暖灰色。总之，灰色是色彩和谐的最佳配色，在色彩运用中占有重要一席之地，永远不会被流行所淘汰。灰色的作品如图4-35所示。

灰色的意象：沉着、平易、内向、消极、失望、抑郁。

灰色的象征：朴素、稳重、谦逊、平和。

图4-35　灰色的冷静性格

图4-36　灰色的神圣与高贵

十、金属色

金属色主要指金色和银色，由于金银本身的价值昂贵和特有的光泽，加上封建社会统治阶级的专用，形成了富贵、光彩、豪华的象征。金属色是色彩中最高贵华丽的色彩，金色偏暖，银色偏冷。金色是古代帝王的奢侈装饰，金色宫殿、金色皇冠、金银餐具、金银首饰是帝王威严与权力和富贵的象征。在一些佛教国家，金色又象征佛法的光辉和超凡脱俗的境界。在现代设计中，高档的商品适当加上金色、银色，更能体现档次和奢华感，如图4-36所示。

金属色的意象：光彩、华丽、辉煌。

金属色的象征：富贵、权力、威严、豪华。

思考题：
1. 认识色彩的象征意义和调配方法。
2. 选择一组喜欢的颜色，以自由命题的形式创作一幅表达色彩联想的色构作品。

第五章

色彩对比与调和构成
SECAI DUIBI YU TIAOHE GOUCHENG

第一节 色彩的对比

一、同时对比

将色彩的对比从时间上加以区分，在同一时间、同一视阈、同一条件、同一范畴内眼睛所看到的对比现象，称之为同时对比。当两种或两种以上颜色同时并置在一起时，双方都会把对方推向自己的补色。如在绿叶的衬托下红花的颜色更红，绿叶更绿。黑和白色并置，黑显得更黑，白显得更白。这种现象属于色彩的同时对比，如图5-1所示。

二、连续对比

连续对比与同时对比都是视觉生理条件的作用所致，都出于同一种原因，但发生于不同的时间条件。同时对比主要指在同一时间下颜色的对比效果，而连续对比是指在不同的条件下，或者是在时间运动的过程中，不同颜色刺激之间的对比。比如看红色的喜报看久了，然后把目光转向别处，一时间周围的事物都有种绿色的感觉。这种先后看到的色彩对比现象称视觉残像，它也属于色彩连续对比现象。视觉残像分为正残像和负残像两种。正残像是指当视觉的强烈刺激消失后，色彩在极短时间内还会停留在眼中的现象。负残像产生于正残像之后，当强刺激引起视觉疲劳时，眼睛会看到一处与原色相反的色光。

通过对连续对比规律的掌握，设计师可以将其运用到设计工作中，利用它来强化视觉传达的效果或用于减轻紧张工作环境中造成的视觉疲劳。例如：血是红色的，医务工作者长期注视会令视网膜产生残影，而红色的互补色是绿色，可减轻视觉上的残影。医院手术室、手术台、外科医生护士的衣服一般都采用绿色，这不仅因为绿色是中性的温和之色，更重要的是绿色能减轻外科医生因手术中长时间受到鲜红血液的刺激引起的视觉疲劳，避免发生视觉残像而影响手术的正常进行，如图5-2所示。

图5-1　色彩中的同时对比

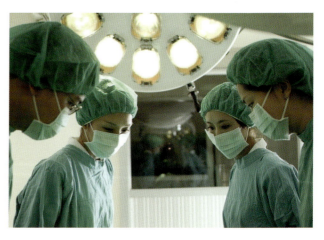

图5-2　连续对比规律的运用

第二节 以对比为主的色彩构成法

一、明度对比

明度对比是指色彩明暗程度的对比，是将两个以上不同明度的色彩并置所呈现的视觉效果。例如将手放到白色的墙上，手看起来就呈暗色，将手放到黑板上却呈亮色了（见图5-3）。同一个色在不同的明度对比中显示了不同的变化，就是明度对比现象。明度对比有同色相之间的对比，也有不同色相之间的对比。在无彩色系中，白色明度最高，黑色明最低度，灰色居中。在彩色系中黄色最明，紫色最暗，这就是色彩的明度对比。明度对比在色彩对比中占有重要的位置，色彩的体积感、空间感等主要通过明度对比来实现。

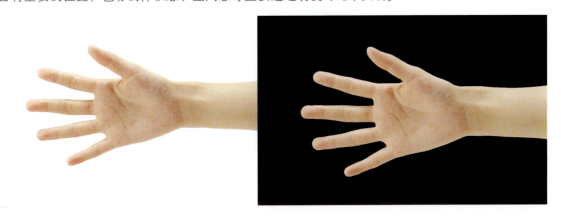

图5-3 人手在不同背景下产生的明度对比现象

1. 色彩的明度基调——高调、中调、低调

色彩间明度对比差别的大小决定明度效果的强弱。按照孟塞尔色立体的11级明度关系，将明度不同的级差按三级一个调子分为高调、中调、低调。把色彩中的黑白两色进行等差排列，由黑到白分为11个等级，形成明度列，0~3为低明度、4~6为中明度、7~10为高明度。凡颜色明度差在3个等级差之内的为明度弱对比，在3~5个级别数差之内的为明度中间对比，在5明度差以上的，为明度强对比。明度列如图5-4所示。

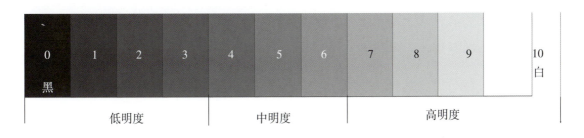

图5-4 明度列

（1）高调：以高明度的颜色为主调，产生明亮的色彩基调，给人以纯洁、温柔、软弱、轻盈、明亮之感。

（2）中调：以中明度的颜色为主调，产生中灰的色彩基调，给人以朴素、平静、朴实、中庸、沉着、稳定之感。

（3）低调：以低明度的颜色为主调，产生灰暗的色彩基调，给人以厚重、凝重、晦涩、古朴、迟钝、沉重、雄伟、寂寞之感。

2. 色彩的明度对比——长对比、中对比、短对比

色彩的明度对比如图 5-5 所示。

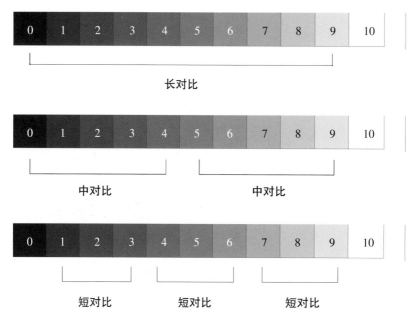

图 5-5　色彩的明度对比

（1）长对比：最亮和最暗的阶段差为 5 个阶段或 5 个阶段以上，明度对比较强、光感强，形象的清晰程度高、锐利、有活力及力量感，明度对比太强时则显得生硬、空洞。

（2）中对比：最亮和最暗的阶段差为 3 个阶段以上 5 个阶段以下，稳重、适中，也会显得平均和中庸。

（3）短对比：最亮和最暗的阶段差为 3 个阶段或 3 个阶段之内。明度对比弱、不明朗、模糊不清，显得柔和、寂静、柔软、单薄。

3. 明度对比九调

为区分颜色的明暗程度，可以将明度轴划分成高明度区域、中明度区域、低明度区域。将明度调子和明度对比结合起来，可以得到明度九调。明度对比九调相关内容如图 5-6 和图 5-7 所示，以及表 5-1 所示。

（1）以高明度的颜色为主调，产生明亮的色彩基调，可以分为高短调、高中调、高长调。

以高明色彩在画面中所占面积的比例（约3/4）为主与明度其他阶梯色彩共同构成高明度基调，即明度的高长调、高中调、高短调。

高长调：画面上大面积色彩由高明度色构成。相对应的明度对比强，最亮和最暗的明度差在 5 个阶段及 5 个阶段之上，相对应的明度对比强，清晰、刺激、积极、明快、简洁明了。

高中调：主色为高明度色，余色为中等明度。最亮和最暗的明度差在 3 个阶段以上、5 个阶段以下，让人觉得明亮、愉快、活泼。

高短调：主色为高明度色，余色明度相近调性，最亮和最暗的明度差在 3 个阶段及 3 个阶段之内，调性亲和、女性化、素雅、柔和、文静、高贵。

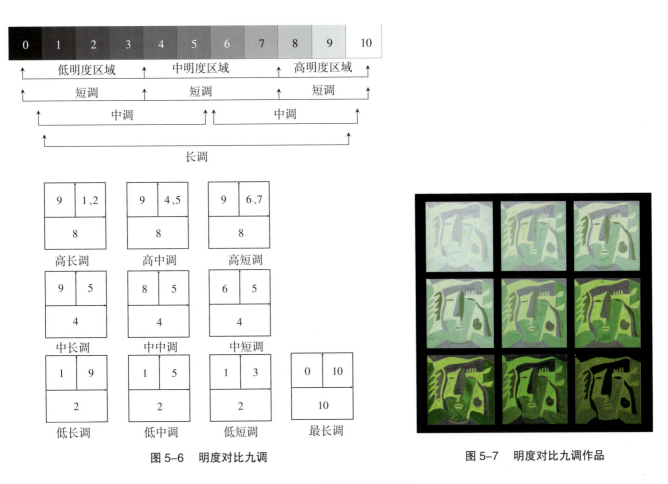

图 5-6 明度对比九调

图 5-7 明度对比九调作品

表 5-1 明度对比九调调式特点

	参与对比的主色	辅助色	调式亮点
高短调	7、8、9、10	无	轻盈、明亮
高中调	7、8、9、10	4、5、6	明朗、活泼
高长调	7、8、9、10	0、1、2、3、4、5、6	明亮、刺激
中短调	4、5、6、7	无	温和、冷静
中中调	4、5、6、7	3、4、7、8	活跃、中性
中长调	4、5、6、7	0、1、2、3、8、9、10	动荡
低短调	0、1、2、3	无	晦涩、沉闷、凝重
低中调	0、1、2、3	4、5、6、7	稳定、活跃
低长调	0、1、2、3	4、5、6、7、8、9、10	厚重、激烈

（2）以中明度的颜色为主调，产生中灰的色彩基调，可分为中长调、中中调、中短调。

以中明度色彩在画面中所占面积的比例（约3/4）为主与明度其他阶梯色彩共同构成中明度基调，即明度的中长调、中中调、中短调。

中长调：中等明度为基调，最亮和最暗的明度差在5个阶段及5个阶段之上，调性强烈、男性化、有力度。

中中调：中等明度为基调，最亮和最暗的明度差在3个阶段以上、5个阶段以下，调性柔弱、含蓄、沉着、朦胧。

中短调：中等明度为基调，最亮和最暗的明度差在3个阶段及3个阶段之内，相对应的明度对比弱，让人感觉沉重、窒息、含糊、神秘。由于明暗反差小又是以中灰色明度的色为主，所以视觉清晰度较低。

(3) 以低明度的颜色为主调，产生灰暗的色彩基调，可分为低长调、低中调、低短调。

以低明度色彩在画面中所占面积的比例（约3/4）为主与明度其他阶梯色彩共同构成低明度基调，即明度的低长调、低中调、低短调。

低长调：低明基调和明度反差大的色调相对应，最亮和最暗的明度差在5个阶段及5个阶段之上。由于反差极大，黑色的更黑，白色的更白，白的面积小，所以会暗调子中产生爆发感、苦闷感，效果庄严、男性化。

低中调：以低明度调为基调，和中等明度色对应，最亮和最暗的明度差在3个阶段以上、5个阶段以下，呈中等柔和适中的低色调，朴素、厚重、有力、寂寞。

低短调：低明度调的颜色为搭配，最亮和最暗的明度差在3个阶段及3个阶段之内。由于它的反差度极小，又近似于黑夜的色彩调子，所以它更适合于表现以深沉、忧郁、神秘、寂静、死亡等为主题的作品。

二、纯度对比

将两个或两个以上不同纯度的颜色并置在一起能够产生色彩的鲜艳或浑浊的感受对比。这种色彩纯度上的比较，称为纯度对比。例如：一个鲜艳的纯红和一个含灰的红色并置在一起，能比较出它们在鲜浊上的差异。色彩之间纯度差别的大小决定纯度对比的强弱。单一色相纯度对比如图5-8所示。

纯度对比既可以体现在单一色相不同纯度色的对比中，又可以体现在不同色相的对比中。单一色相的纯度变化反映了该色相与其相对应的等明度灰色相混合的变化情况，也就是说在明度相等的情况下所做的纯度对比。不同色相的纯度变化是指两种或以上的色彩并置在一起，由于不同色相在孟塞尔色立体中所划分的纯度等级阶数不同，会产生纯度鲜浊的对比感。若是把纯红与纯蓝绿放在一起，会引起红比蓝绿更鲜艳的视觉效果。红与蓝绿的纯度对比如图5-9所示。

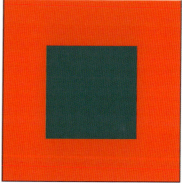

图5-8　单一色相纯度对比　　　　　　　　图5-9　红与蓝绿的纯度对比

1. 色彩的纯度基调

为了方便学习，把一种纯度为100%的纯色同灰色相混，按一定的比例不断增加灰色，直至混合为完全的中性灰，就可获得一个完整的纯度变化色阶。可以将色彩的纯度从灰至纯色分成11个纯度色阶（0～10，其中0为无色彩的灰、10为纯色）。其中位于0～3色阶为灰调、4～6为中调、7～10为鲜调。纯度色阶如图5-10所示。

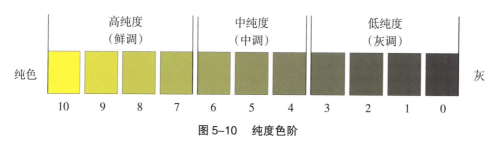

图5-10　纯度色阶

利用这一色阶，可以获得色彩纯度的强、中、弱三种对比效果。在纯度色阶上，两色间隔为0~3个等级的对比属于纯度弱对比；间隔4~6个等级的对比属于纯度中对比；位于色阶上间隔7~10个等级的对比属于纯度强对比。纯度对比的划分如图5-11所示。

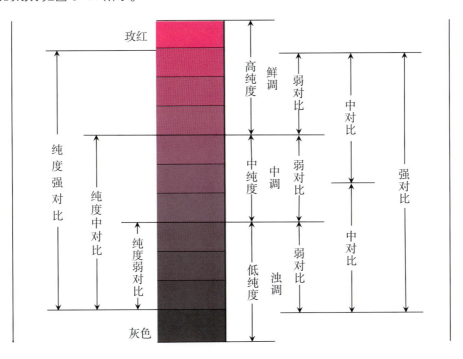

图5-11　纯度对比的划分

2. 色彩的纯度九调

色彩的纯度九调相关内容如图5-12和图5-13所示。

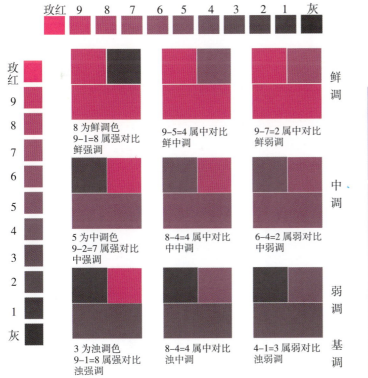

图5-12　色彩的纯度九调划分

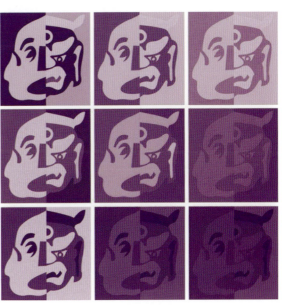

图5-13　色彩纯度九调作品

（1）鲜强对比、鲜中对比、鲜弱对比。

高纯度色彩在画面中所占面积比例约为 1/2，并与其他高纯度色阶共同构成的高纯度基调，分别称为鲜强对比、鲜中对比、鲜弱对比。高纯度对比的色彩特征是强烈、生动、膨胀、视觉冲击力强。

（2）中强对比、中中对比、中弱对比。

中纯度色彩在画面中所占面积比例约为 1/2，并与其他中纯度色阶共同构成的中纯度基调，分别称为中强对比、中中对比、中弱对比。中纯度对比的色彩特征是中庸、和谐、统一。

（3）灰强对比、灰中对比、灰弱对比。

低纯度色彩在画面中所占面积比例为 1/2，并与其他低纯度色阶共同构成的低纯度基调，分别称为灰强对比、灰中对比、灰弱对比。低纯度对比的色彩特征是平淡、朴素、安静、消极，同时也有缺乏生气之感。

三、色相对比

色相对比是指不同颜色并置，在比较中呈现色相的差异，称为色相对比。色相由于在色相环上的距离远近不同，形成了强弱不同的色相对比，如图 5-14 所示。

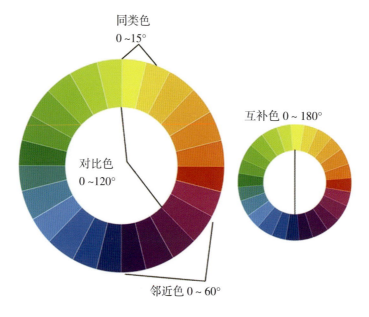

图 5-14 色相对比

1. 同类色对比

同类色对比指在色相环上 15°以内的色彩差别对比所呈现的色彩构成效果。它是同其色相稍带不同明度、纯度或冷暖倾向之间的色彩对比，是色相中最弱的对比。由于色相的差别很小，所以产生的变化很模糊，通常被看作是同一色相的明度或纯度的对比。这种对比和谐统一，容易调和，但是有时显得简单、呆板、没有生气。同类色对比如图 5-15 所示。

2. 邻近色对比

邻近色对比指在色相环上顺序相邻 0~45°之间的色彩差别对比所呈现的色彩构成效果，如红与橙、橙与黄、黄与绿这样的并置关系，称为邻近色相对比，属色相弱对比范畴。统一调性是邻近色对比的最大特征，同时在统一中仍不失对比的变化。邻近色对比如图 5-16 所示。

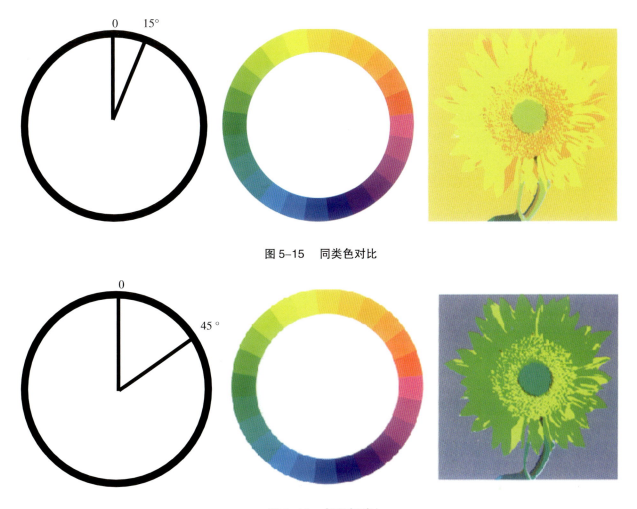

图 5-15　同类色对比

图 5-16　邻近色对比

3. 对比色对比

对比色对比指在色相环上 0～120°之间的色彩差别对比所呈现的色彩构成效果，是色相对比中的强对比，如红与黄绿，红与蓝绿，橙与紫，蓝与黄。此种对比的最大特点是对比中不失和谐。对比色相对比的色彩效果比类似色相对比更加艳丽、丰富、饱满、富有变化，合理地运用到设计之中可以实现许多意想不到的视觉效果。对比色对比及其应用如图 5-17 至图 5-19 所示。

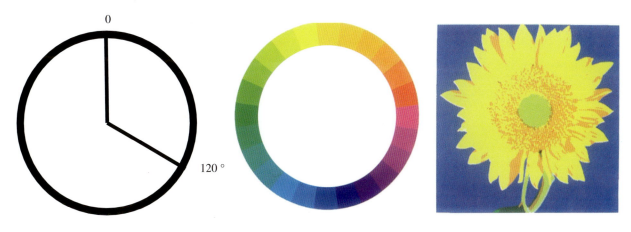

图 5-17　对比色对比

图 5-18　对比色对比的应用一

图 5-19　对比色对比的应用二

4. 互补色相对比

互补色相对比指由在色相环上间隔为 180°的色彩搭配而成的色彩构成效果，是色相对比中的强对比，如红与绿，蓝与橙，黄与紫。这类对比产生强烈刺激的效果，对人的视觉最具吸引力，给人以热情、原始、绚丽多姿、富有激情、刺激、充满魅力的感觉。互补色对比及其应用如图 5-20 和图 5-21 所示。

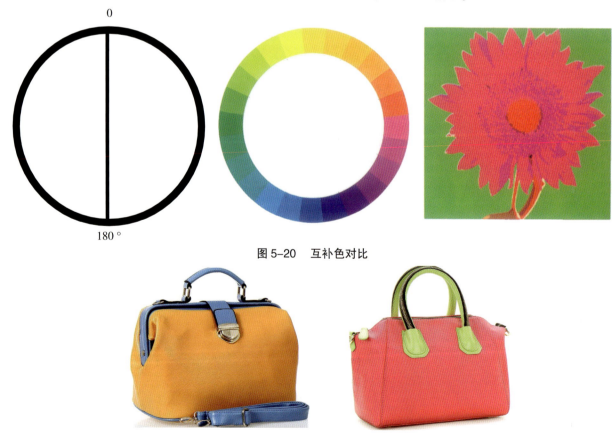

图 5-20　互补色对比

图 5-21　女包设计中的色彩互补对比应用

5. 原色对比

红、黄、蓝是色相环上的三原色。它们不能由别的颜色混合产生，却可以混合出色相环上所有其他的色。红、黄、蓝表现了最强烈的色相气质，它们之间的对比属于最强的色相对比。儿童玩具设计中的原色对比运用如图5-22所示。

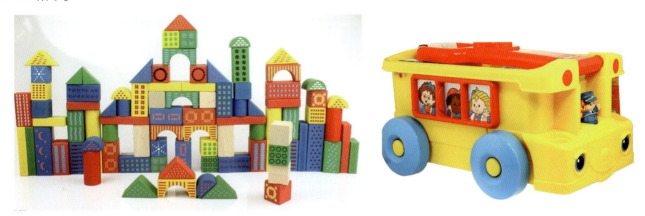

图 5-22　儿童玩具设计中的原色对比运用

6. 间色对比

橙色、绿色、紫色为原色相混所得的间色，其色相对比效果略显柔和，自然界中植物的色彩呈间色为多，例如，许多果实都为橙色或黄橙色。这种绿与紫、绿与橙的对比都是活泼、鲜明又具有天然美的配色。大自然中的间色对比现象如图5-23所示。

图 5-23　大自然中的间色对比现象

四、面积、形状与位置对比

1. 面积对比

色彩的面积对比是指各种色彩在构图中所占面积之比，是一种大与小、多与少的对比，是各种色彩在构图中所占面积引起的明度、色相、纯度、冷暖等对比。面积对比是较明显的色彩对比。

色彩面积的大小对色彩对比的影响力最大。第一，对比色彩的双方面积相当时，互相之间产生抗衡，对比效果强烈，也称抗衡调和法。第二，当色彩面积大小悬殊时，则产生烘托、强调效果，也称优势调和法。例如常说的万绿丛中一点红就是面积对比的现象。

两种颜色以相等的面积比例出现时，这两种颜色的冲突就达到了顶峰，色彩对比强烈。当一种色彩面积扩大到足够控制画面的整个色调时，另一种色彩只能成为这一色彩的点缀或陪衬。但是从色彩的同时性作用分析，面

积比例越悬殊，小面积的色承受的同时性作用却越强。一小块绿色在大面积红色的包围下几乎产生了黑色的边线。小小面积的色彩在大面积色彩的刺激下得到了强调。色彩面积与平衡如图5-24所示。

图5-24　色彩面积与平衡

2. 形状对比

形状是色彩的载体，形与色是不可分割的。不同的形状结合不同的色彩会给人不同的感受；形状的不同直接影响色彩的效果，色彩的热情、冷漠、轻快、沉重、坚硬、柔弱、严肃或活泼等效果都会因其形状的不同而加强。

形状会产生色对比的强弱，形状越完整单一、外轮廓越简单者，对比效果越强。形状越分散，外形轮廓越复杂者，对比效果相对减弱。

形状和色彩的表现力应该是相辅相成的，当色彩和形状在表现中相一致时，其效果就是加法的效果。伊顿认为，考虑色彩的时候，不可能剥离图形的因素，反之亦然，因为这两者是相互依存的。人们最容易理解明确的几何图形，这些几何图形的基本元素包括圆形、方形和三角形。每一种可能出现的色彩都静静地隐含在这些图形元素中间。

黄色对应的形状是三角形。三角形三条相交线形成的三个尖锐内角，产生积极、活泼、好斗和进取效果，与无重量的、明澈的黄色相对应。

红色对应的形状是正方形。正方形四个内角都是直角的特征，产生物体感、重量感、稳定感和确定感，与红色的重量、安定、硬性和不透明现象相一致。

蓝对应的形状是圆形。圆形的温和、圆滑、轻快、极富流动性与蓝色相适应。

3. 位置对比

位置是指形态所存在的空间的某一地方，从构图角度来看，一个色所处的位置对人的视觉产生不同的效果。通常人习惯于从左看到右，从上看到下。

五、冷暖对比

色彩有心理温度。暖色，会刺激神经使血液循环加速，身体不由自主地热起来，给人温暖之感。冷色，会使血液循环降低，身体产生凉爽、寒冷的感觉。中性色，其冷暖感要视其所处的色彩环境而定，当它们与暖色搭配时有冷感，相反有暖感。这种由冷暖差别而形成的对比称冷暖对比。

在色相环中能清楚地看到色彩两部分的冷暖分化。红、橙、黄为暖色；蓝紫、蓝、蓝绿为冷色；紫、红紫、黄绿、绿为中性色。冷暖色如图5-25所示。

色彩的冷暖对比，在色彩创作中有着很特殊地位，冷暖色可产生空间效果，暖色有前进、扩张感，冷色有后退、收缩感。色彩的冷暖对比是所有色彩要素对比中最生动、最激烈，也是最打动人的对比。无论在绘画领域还是设计领域，它都是一种强化艺术效果的手段。

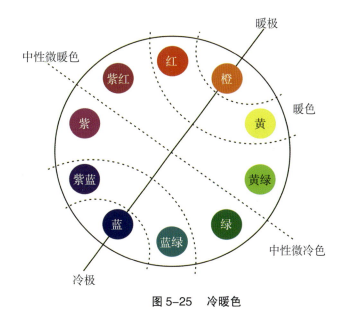

图 5-25　冷暖色

第三节
以调和为主的色彩构成法

没有对比，就没有调和。对比与调和，是色彩的两大特性，是构成色彩美感的两个基本要素。和谐统一下的对比称为调和。色彩调和是指两种或两种以上的色彩，有秩序地组合在一起，形成和谐统一的色彩搭配。

一、同一调和

同一调和是指两种或两种以上的色彩，因差别大而非常不协调时，通过增加各色的同一因素，使强烈刺激的各色逐渐缓和，以避免或削弱尖锐刺激的对比，取得色彩调和的方法。

1. 同色相调和

这是比较容易掌握的调和方法，给人简洁、明快、单纯的美感，主要体现其明度、纯度的差别。除过分接近的明度差、纯度差及过分强烈的明度差外均能取得极强的调和效果。

2. 同明度调和

统一色彩的明度，而不去改变色相的纯度，使画面达到调和的方法，称为同明度调和。同明度调和，是指孟塞尔色立体同一水平面上各色的调和，即明度相同、色相不同、纯度不同，有含蓄、丰富、高雅的视觉效果。色相距离角度越大，越不易调和；色相距离角度越小，越容易调和。纯度低的各色，容易调和。纯度高的各色，面积大小对比强烈时容易调和；面积大小相等时，不容易调和，并随着色彩位置的不同而调和感不同。在设计时，应避免色相、纯度过分接近而模糊；也应避免互补色相、纯度过高和面积相等的现象。同明度调和如图 5-26 所示。

3. 同纯度调和

同纯度调和指纯度相同，而明度和色相不同的调和。在设计时，应避免明度差过小而产生模糊，或纯度差过高、互补色相过分刺激而产生的现象。

图 5-26　同明度调和

4. 无彩色调和

无彩色调和是指黑、白、灰（无任何色彩倾向的色彩）之间的调和。只表现明度的特性，除明度差别过小、过分模糊不清及黑白对比过分强烈刺激外，均能取得很好的调和效果。无彩色调和，可产生高调、中调、低调的色调，无彩色与有彩色搭配均能取得良好的色彩效果。

二、近似调和

(1) 明度类似调和：主要改变色相、纯度。
(2) 色相类似调和：主要改变明度、纯度。
(3) 纯度类似调和：主要改变明度、色相。
(4) 明度与色相类似调和：主要改变纯度。
(5) 明度与纯度类似调和：主要改变色相。
(6) 色相与纯度类似调和：主要改变明度。
(7) 明度、纯度、色相均类似调和：可以得到含蓄、柔和的效果，其难度最大。

三、秩序调和

(1) 在对比强烈的两色中，置入相应色彩的等差、等比的渐变序列，来使对比变得柔和，形成色彩调和的效果。
(2) 通过面积的变化统一色彩。
(3) 在对比各色中混入同一色，使各色具有和谐感。
(4) 在对比各色的面积中，相互置放小面积的对比色，如在红绿对比中，红面积中加上小面积的绿色，绿色面积中加上小面积的红色；或者在对比各色面积中都加入同一种小面积的其他色，也可以增强调和感。

思考题：
1. 自主创作图形，可具象可意象，画面应具有形式美感。确定3~5种颜色进搭配，完成色相对比练习。
2. 确定3~4种纯色，做多色明度对比练习。混入不等量黑色、白色，构成1~11色阶，按照不同的明度面积构成画面的明度对比关系。
3. 自主创作图形，可具象可意象，画面应具有形式美感。色调清晰、对比准确，颜色为3套色，完成纯度九调练习。

第六章

色彩的推移

SECAI DE TUIYI

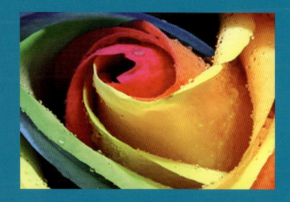

色彩构成 | SECAI GOUCHENG

第一节 色彩推移的特点和种类

色彩的推移，也称色彩的渐变，是指色彩通过一定等差级的明度、色相和纯度的变化，按照一定的规律进行的渐变构成形式，通过逐渐地、循序地、有规律地、有联系地变化来获得一种推移效果。大自然中存在着许多色彩推移的现象，如图6-1所示。

图6-1　大自然中的色彩推移现象

一、色彩推移的特点

一般来说，色彩的推移有色相推移、明度推移、纯度推移、冷暖推移、综合推移五种基本形式。色彩推移的特点是具有强烈的明亮感、运动感、节奏感及韵律感，富有浓厚的现代感和装饰性，有时还会产生丰富的空间变化。

二、色相推移

色相推移指将色彩按色相环的顺序，由冷到暖或由暖到冷进行渐变排列、组合的一种渐变形式。如按光谱色波长顺序构成的色相推移，不管由多少色阶组成都称为"全色相推移"。自然现象中的彩虹就是一组色相推移的序列，具有美观悦目的色彩效果。

色相推移可以使两个纯色中间可以再加上一个过渡的颜色，使推移更流畅、自然。色相推移的构成能产生热烈、明快、活泼的画面效果。香港通用邮票、色相的推移如图6-2和图6-3所示。

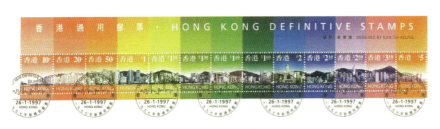

图6-2　香港通用邮票

图6-3　色相的推移

三、明度推移

明度推移是指将色彩按明度等差级系列的顺序,由浅到深或由深到浅进行排列、组合的一种渐变形式。明度推移给人以明显的空间深度和光影幻觉。在明度推移中不宜选用明度太高的颜色,因为明度太高,再加白以后产生的明度级数层次不明显,推移效果较弱。明度的推移可用一色,也可多色,但要避免产生花乱的感觉。其特点是体感强、空间感强,具有一种单纯的秩序美。明度推移如图6-4至图6-7所示。

图6-4　明度推移一

图6-5　明度推移二

图6-6　明度推移三

图6-7　明度推移四

四、纯度推移

纯度推移指色彩由鲜到灰或由灰到鲜的逐渐变化的颜色序列进行排列、组合的构成形式。构成中纯色和灰色的明度可有变化，但不宜悬殊太大。纯度推移的特点是：含蓄、丰富，又具有明度方面的变化。纯度推移如图6-8和图6-9所示。

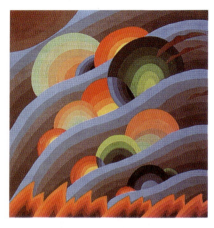

图6-8　纯度推移一　　　　　　　　　　　　　　图6-9　纯度推移二

五、冷暖推移

色彩的冷暖是人对色彩联想的结果。一般来说，红、橙、黄让人联想到太阳和火，有温暖感，是暖色。蓝色让人联想到夜晚、水、蓝天，有冷的感觉，是冷色。由暖色逐渐变化到冷色或由冷色变化到暖色所组成的色彩推移称之为冷暖推移。冷暖推移除具有推移构成所具有韵律美外，还具有明确的冷暖色彩对比，画面感觉更为活泼。冷暖推移如图6-10所示。

六、色彩的综合推移

色彩的综合推移是指综合运用色彩的三属性，在色相、明度、纯度的两个方面或三个方面都进行渐变推移的构成形式。由于有色彩三属性的不同组合方式，其表现效果更为丰富。在色彩综合推移的过程中要注意整体效果，以免产生杂乱无章的感觉。色彩的综合推移如图6-11所示。

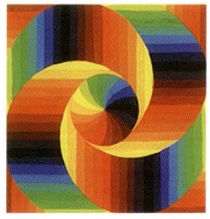

图6-10　冷暖推移　　　　　　　　　　　　　　图6-11　色彩的综合推移

第二节
色彩推移的基本构图形式

色彩推移的构图应遵循画面构成的基本原则，合理安排形体，使画面效果均衡、美观。在色彩的形象选择上，可以是抽象的点、线、面和简单的几何形体，亦可是较简洁的具象造型。在表现手法上可充分运用错位、透叠、变形等，表现画面的空间和层次感。

色彩推移是一种特殊的色彩变化形式，其构图及形象组织亦有相应的特点和基本规律。

一、平行推移

平行推移是将色彩按平行的垂直线、水平线、斜线、曲线或不规则变化进行有秩序的安排、处理，形成等间隔或不等间隔的条纹状。平行推移如图 6-12 所示。

二、放射推移

1. 定点放射

定点放射又称日光放射、离心放射。画面应确定一个或多个放射点，然后将色彩围绕着射点等角度或不等角度进行排列、组合。

图 6-12　平行推移

2. 同心放射

同心放射又称电波放射。画面有一个或多个放射中心，将色彩从放射中心作同心圆、同心方、同心三角、同心多边、同心不规则等形状，向外扩散排列、组合。

3. 综合放射

综合放射是将定点放射和同心放射综合在一个画面中进行排列、组合。

三、综合推移

综合推移是将平行推移和放射推移的表现手法同时安排在一个画面中，使作品的形态形成曲、直、宽、窄、粗、细的对比，构图复杂、多变，效果更为丰富、有趣。但为防止产生散、乱、花、杂的弊病，画面一般只应有一个中心或主体，或一主一次，切忌多中心和多主体。综合推移如图 6-13 和图 6-14 所示。

四、错位、透叠及变形

1. 错位

有整体错位和局部错位两种情况。整体错位是为了进行色相的冷暖对比、明度的明暗对比、纯度的鲜灰对比，

而将底色和主体图色的色彩作整体的、相反的排列。例如底色是从冷到暖，则图色是从暖到冷；底色是从明到暗，则图色是从暗到明；底色是从鲜到灰，则图色是从灰到鲜。局部错位是处理有规则的块状色彩排列时采用的方法。有时，为了某种色彩感及立体感处理的需要，也可同时向左右两边进行错位。

2. 透叠

当两个形体相重叠时，处理成两者都能显现出形体、轮廓的表现手法。色彩的透叠可以产生透明、轻快的效果，趣味性和现代感很强。当底形和图形重叠时，如果色相级数差小，则两者有紧贴感。当色相级数差增大时，则两者的空间感也随之增大而有远离感。透叠如图6-15所示。

图6-13 综合推移一

图6-14 综合推移二

图6-15 透叠

3. 变形

色彩推移的可变性及创造性的形式很多，在掌握基本构图形式、配色规律后进行各种变化，充分发挥构思想象，将会创作出无穷无尽的佳作。

思考题：
1. 简述色彩推移的特点。
2. 色彩推移的主要方式有哪些？
3. 在色彩推移的基本构图形式中，平行推移的特点是什么？请举例说明。

第七章
色彩的解构与重组
SECAI DE JIEGOU YU CHONGZU

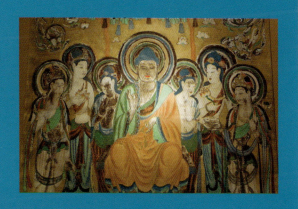

第一节 色彩解构与重组的原理和方法

一、原理

艺术大师毕加索说过,艺术家是为着从四面八方来的感动而存在的色库。在发现它们的时候,必须把有用的东西拿出来。

可见,色彩作为一门视觉语言,以其特有的方式为人们传情达意。仅仅凭借意识中的色彩信息进行创作难免会受到制约,因此,需要从大自然中汲取灵感,从人为色彩中进行解构,甚至是音乐和文学也能提供许多借鉴。对自然色彩的解构,不妨从某些色彩奇异的动物和植物身上借用它们的色彩来丰富设计;而对人为色彩的解构,可以从我国丰富的文化艺术遗产中寻找创作源泉,例如传统色彩中的彩陶色、青铜器色、唐三彩色和敦煌色;民间色彩中的年画色、皮影色;绘画色彩中的中国绘画色彩和西方绘画色彩,都供给了大量的色彩养分。

二、方法

首先,将所要采集的色彩对象较完整地采集下来,抽取其中几种具有代表性的色彩,然后再按照色彩关系和色彩面积比例,做出相应的色标,最后整体科学地运用到作品中,重新构建画面。色彩重构的特点是能够体现和保持原有物体的色彩面貌。

1. 对整体色彩进行重组

首先,将采集对象抽象出几种主要色彩等比例地做出色标,然后根据画面要求进行取舍应用。在应用的过程中,将色彩有选择地提取出来,再将色彩的原有比例打乱,按照全新的色彩比例重构,由于不受原有色彩比例面积的限制,所以表达更具灵活性,而重构的结果仍能保持原物象的色彩感觉。这样一来,作者掌握了主导画面的控制权,画面进一步符合创作本义和构思。

2. 对任意色彩进行重组

从抽象后的色彩中任意选择一组颜色或一种颜色,在应用过程中,除了取用原有的色彩部分,还可以在原有色彩的基础之上加入一些使之更加符合作品主题的色彩。任意色彩重组的特点是更加自由和主动,原有物象只提供色彩的启迪,并不受原配色关系的约束。

3. 对形与色进行重组

在对物象进行解构和重组的作业时,会发现如果将色彩与原物象的形进行同步考虑,效果可能会更加丰富,更能体现美感和整体性。这是因为许多物象色彩的表现是建立在特定形式之上的,尤其是自然色。

第二节 色彩的采集与重构

一、人为色彩的解构

1. 向传统色彩借鉴

中国的色彩观是从原始社会到今天所形成的色彩观念和色彩理论,对今天的平面设计有着宝贵的经验和启示。总结传统色彩观的法则,理解传统色彩观的思想和内涵,是创作既有民族风格,又有现代精神的平面设计作品的前提条件。所谓传统色,是指一个民族世代相传的、在各类艺术中具有代表性的色彩。我国的传统艺术包括原始彩陶、商代青铜器、汉代漆器、陶俑、丝绸、南北朝石窟艺术、唐代铜镜、唐三彩陶器、宋代陶器等。这些古典艺术品中包含了各文化代表时期的文化烙印,具备典型的古典艺术风格,充斥着色彩主调和不同品位的艺术特征。所以说,这些优秀文化遗产中的许多装饰色彩都是学习的最好范本。

1)彩陶

彩陶是指在打磨光滑的橙红色陶坯上,以天然的矿物质颜料进行描绘,用赭石和氧化锰作呈色元素,然后入窑烧制而成。在橙红色的胎地上呈现赭红、黑、白诸种颜色的美丽图案,形成纹样与器物造型高度统一,达到装饰美化效果。彩陶首要的颜色是赤红、黑色和土黄色,其次是局部使用蓝色、白色。这种以土红色为主调的色彩风格单纯有力、古朴而粗犷。在现代设计中如果借用这种土红调的色彩关系,会使画面呈现一种怀旧和古典的温暖情调,体现古朴而率真的原始色彩情感。彩陶如图7-1至图7-3所示。

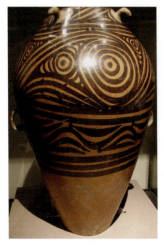
图7-1 彩陶一

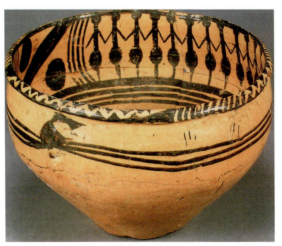
图7-2 彩陶二

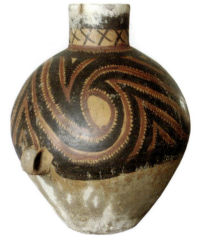
图7-3 彩陶三

2)青铜器

青铜器主要是指先秦时期用铜锡合金制作的器物,简称"铜器",包括炊器、食器、酒器、水器、乐器、车马饰、铜镜、带钩、兵器和度量衡器等。青铜是铜中加锡等冶炼而成的,后期由于表面氧化而呈绿色,所以说,灰

绿色是青铜器典型的色彩。中国的青铜器是划时代的杰作，其外观以方为主，色彩沉着质朴，外观神秘而威严，其狞厉之美凝结了古人未经驯化阶段情感野性的力量，神秘、崇高、放肆、刚烈、残酷、厚朴、霸蛮。借鉴青铜器的色彩进行再创作的构成作品，形成灰绿色调与现代造型的和谐统一，可以形成一种既古典神秘而又富有质朴内涵的艺术格调。青铜器如图7-4至图7-7所示。

图7-4 青铜器一　　　　图7-5 青铜器二

图7-6 青铜器三　　　　图7-7 青铜器四

3）唐三彩

唐三彩是唐代彩色釉陶的总称，是一种低温着釉、陶质精细的器物。其表面主要以黄、绿、白（或绿、赭、蓝）三色为主色，所以称之为"三彩"。我国古代有以三、五为多数的意思，因此三彩也有多彩的含义，并不专指三种颜色。唐三彩吸取了中国画、雕塑等工艺美术的特点，采用堆贴、刻画等形式的装饰图案，线条粗犷有力。唐三彩的釉色互相渗化，加上年代久远，部分颜色发生变化并产生新色，具有较高的装饰艺术水平。唐三彩以色彩为主要装饰手段，其特点是高雅华丽。在现代设计中融入这种表达方法，利用唐三彩的色釉的浓淡变化、互相浸润、斑驳淋漓的效果，在色彩的相互辉映中，可以显出堂皇富丽的艺术魅力。唐三彩如图7-8和图7-9所示。

图 7-8　唐三彩一　　　　　　　　　图 7-9　唐三彩二

4）敦煌石窟艺术

敦煌石窟艺术是古代文化中的一朵奇葩，也是一颗璀璨的明珠。敦煌石窟中包罗万象的艺术风格和丰富的内容，展现着前所未有的精美和富丽。敦煌壁画泛指存在于敦煌石窟中的壁画，敦煌壁画是敦煌艺术的主要组成部分，规模巨大，技艺精湛，内容大多是描写神的形象和活动，神与神、神与人的关系，在色彩方面有着极高的研究价值。它的色彩主要由绿、红、黑、蓝灰等色彩组成，给人以一种辉煌大气的视觉感受。敦煌壁画的配色特点可以总结归纳为六种配色特性：红、绿、蓝配置，蓝绿配置，黑白巧妙运用，黄色和纯红色运用较少，金色点缀，调和色运用广泛。在现代设计配色中，在尊重传统古典配色规律的基础之上，运用现代科学技术和色彩构成原理，更能体现色彩的时代个性和风尚。敦煌壁画如图 7-10 所示。

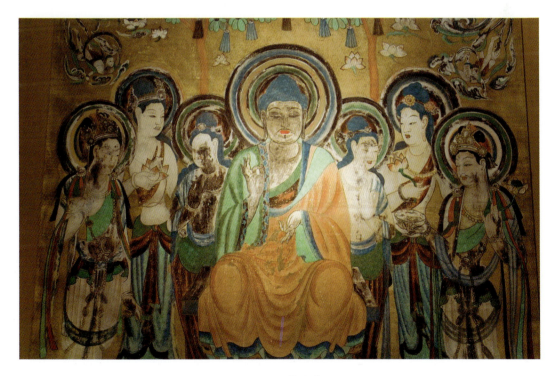

图 7-10　敦煌壁画

2. 向民间色彩文化借鉴

所谓"民间色彩文化"就是具有地方区域特性的色彩喜好的文化氛围，而且这些民间色彩文化与当地人的色彩生活有着密切联系，其中包括衣饰穿着、娱乐活动、情感表达等，并充分表达了区域性色彩文化的意念和愿望。"五色理论"和色彩观念的形成，使得来自原始部落区域性的色彩特性，成为中国传统色彩体系的基石，青、黄、赤（红）、白、黑五色对地方民间用色产生了极大影响。

1）年画

年画始于古代的"门神画"。清光绪年间，正式称为年画，是中国特有的一种绘画体裁，用于新年时张贴，装饰环境，以中国农村老百姓喜闻乐见的艺术形式表达着人们祝福新年吉祥喜庆之意。年画画面线条单纯、色彩鲜明、多用极色，以黑、白、红、绿、黄、紫等对比强烈鲜明的色彩来组织画面，气氛热烈愉快。

在搭配颜色方面，年画在民间流传着约定俗成的一首配色口诀：软靠硬，色不愣；黑靠紫，臭狗屎；红靠黄，亮晃晃；粉青绿，人品细；要想俏，带点孝；要想精，带点青……民间画工把大红、深绿、深蓝、黑称为"硬色"，把淡灰或加粉的天蓝、粉红、粉绿、淡黄等称作"软色"。例如：妇女和书生形象多以软色为主色，在人物的衣领、袖口、裙边等细微部位加上一点硬色点缀，一来以显清丽，可以衬托出粉面娇嫩之感，二来运用色调的对比，人物也略显精神；在对不同年龄段的年画人物，着色也有一定的要求，画少女的时候，多使她们穿红戴绿；画少妇的时候，要给她们加上黄衣或黄巾，以突显少妇的显贵；画孤寡者的时候，衣服多配以青色，这样才显得肃穆；画老年人的时候，他们多被套上赭墨或褐色的衣裳，以显沉重等。由此可见，在当代设计艺术中如果嫁接中国年画美术的色彩，能使作品更具情感特征和生命力。代表作品如图7-11至图7-14所示。

图7-11　门神画

图7-12　连年有余图

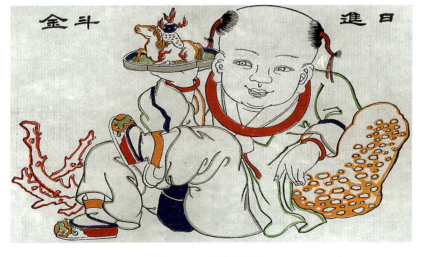

图7-13　日进斗金图

图7-14　年画

2）蓝印花布

蓝印画布又称蓝靛花布，是一种广泛流行于江南民间的传统印染工艺品，是最具代表性的民间纺织品之一。人们目睹绿色"蓝草"的色素转化过程及染出由黄变绿、由绿变蓝、再变青的过程，从而发出"青，取之于蓝，而青于蓝"的感慨。从色思维学本身来看，蓝印花布的最大特征是在有意无意间体现浓烈的生命意识，蓝色与白色是生命的基本色调，其中所包涵浓烈的生命意识折射出的文化特征是重要的基本特征。在符合审美原则前提下，通过借鉴现代设计中的各种手法对传统蓝印花布的色彩进行创新，将其运用于现代服装设计中，不仅可以使感受传统民间手工艺的独特魅力和审美情趣，而且可以赋予传统蓝印花布以新的时代特征，延续"尚蓝情结"色彩观的生命意义。蓝印花布及用蓝印花布制成的手工艺品如图7-15至图7-17所示。

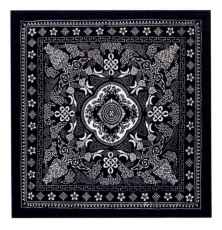

图 7-15　蓝印花布一

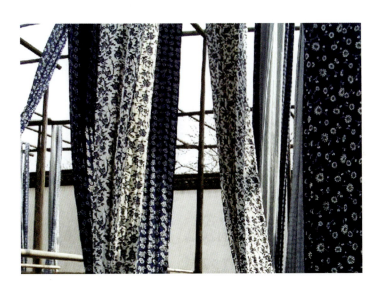

图 7-16　蓝印花布二

图 7-17　用蓝印花布制成的手工艺品

3. 向绘画色彩借鉴

1）向中国传统绘画色彩借鉴

中国传统绘画中的水墨画色彩趋向更加简练的对比——黑白对比，即以墨色为主色。孔子说：绘事后素。中国绘画的用色常力求以单纯概括而胜复杂多彩，与西方绘画用色力求复杂调和、丰富、细微、讲究真实性有所不同，这也是形成东西绘画风格不同的重要区别。中国传统的色彩观称为"五色观"，包括有红、黄、青、白、黑。从"有"极归于黑，"无"极归于白中可以看出黑、白两色（色彩构成理论中将其归为无彩色系）是色彩的两极，黑白为水墨画奠定了一定的色彩基础。中国传统水墨画如图7-18至图 7-22 所示。

图 7-18　中国传统水墨画一

图 7-19　中国传统水墨画二

图 7-20　中国传统水墨画三

图 7-21　中国传统水墨画四

图 7-22　中国传统水墨画五

2）向西方绘画色彩借鉴

在西方油画艺术领域中，色彩是油画的主要表现形式，色彩作为油画的重要语言在具有非凡艺术表现力的同时又具备独立的审美价值。

油画色彩的丰富表现力和它所产生的情感力量直接在艺术家和观众的心灵之间架起一道互相沟通的桥梁。色彩在西方油画艺术中的发展历程中，不仅确立了油画色彩的主观性特征、提升了油画色彩的象征性特点，而且丰富油画色彩装饰性特点、突出了油画色彩表现性特点。

西方绘画艺术经历了从模仿自然色彩到印象派、新印象派、后印象派、抽象派等渐渐趋于主观和抽象的色彩表现成长过程。各种风格流派都为色彩构成的发展提供了支持。

发挥色彩在油画中的表现力特点是使作品具有个性及时代精神的主要因素之一。西方油画艺术中色彩语言的发展、变革、不断创新对色彩构成体系的完善产生了很大影响，非常值得当代艺术家去思考和探索，要能够建立表现民族精神和个人情感的独特的色彩语言，在掌握色彩规律知识的基础上，把色彩的艺术表现力充分地运用到设计作品中，使色彩的审美功能完美地再现、提高和发展。西方油画色彩如图7-23至图7-26所示。

图 7-23　西方油画色彩一

图 7-24　西方油画色彩二

图 7-25　西方油画色彩三

图 7-26　西方油画色彩四

二、自然色彩的解构

蔚蓝的海洋、金色的沙漠、苍翠的山峦、璀璨的星空、艳丽的花朵……它们丰富多彩，幻变无穷。浩瀚的大自然展示出五彩斑斓的世界，具体有春、夏、秋、冬四季色，也有晨、午、暮、夜的色彩，还有植物色彩、动物色彩等。这些美丽的色彩能引发人们不同的情愫，如同一串美妙的音符，演绎着一首首华美的乐章。许多画家、设计师和摄影艺术家长期致力于大自然色彩的研究，通过对各种自然色彩进行归纳、提炼和分析，从取之不尽、用之不竭的大自然中捕捉色彩灵感，汲取艺术营养，开拓新的色彩思路。

1. 四季色

1）春天色的畅想

春天万物复苏，充满生机。生机、活跃、萌动、青春、阳光、明媚……这些词语表明了组成春天的色彩是一群清澈、鲜艳、靓丽、透明的、带绿调和黄调的暖色群。各种明度的中间色，都含有表现春天自然色彩的秩序与客观性。春天的色彩如图7-27所示。

图7-27　春天的色彩

2）夏天色的神往

夏天炎热、奔放，使人们萌发对生活的激情。鲜艳和热烈的色彩象征夏天，红色是夏天的颜色，象征着热情、蓬勃，代表着喜庆，为秋天的收获做好准备。夏天的色彩多以高纯度色的色相对比为主，再配以明度的长调对比、补色对比作为自然秩序的标示，阳光与阴影的强烈对比体现了夏天炙热的特征。夏天的色彩如图7-28和图7-29所示。

图7-28　夏天的色彩一

图7-29　夏天的色彩二

3）秋天色的闪耀和成熟

秋天的到来迎来了收获，代表着田野里的庄稼也迎来了累累硕果。橙色是欢快活泼的光辉色彩，是暖色系中最温暖的色，预示着金色的秋天和丰硕的果实，是一种富足、快乐而幸福的颜色。秋天的自然界很少见绿色，树木在这个季节通常呈现出红、橙、黄和彩度低的棕褐色。秋天的色彩如图7-30至图7-32所示。

图 7-30　秋天的色彩一

图 7-31　秋天的色彩二

图 7-32　秋天的色彩三

4）冬天色的寒冷和沉郁

经过了秋的丰收，进入冬的凋零，万物的生发、茂盛、成熟、落幕就如人的生老病死，有着最自然的规律。受雪与冰笼罩着冬天的主导色是白色、灰色，稀薄、透明而略带灰味和蓝味的色彩是冬季色彩的特征。冬天的色彩如图 7-33 至图 7-35 所示。

图 7-33　冬天的色彩一

图7-34 冬天的色彩二

图7-35 冬天的色彩三

2. 动物色

大自然中的动物种类繁多，色彩绚丽的身体表面是动物最明显的特征。蝶类身上有着漂亮的翅膀及花斑，深底色一般有黑、灰褐、暖褐、蓝紫、深绿等，浅底色有白、浅黄、肉粉、浅豆绿等，中明度底色有钴蓝、土黄、黄褐、橘等；自由飞翔的鸟儿有着绚丽多彩的羽毛，它们的色彩有的素雅、有的艳丽、有的明快、有的沉着，真可谓是千变万化；色泽多样的鱼类具有特别的色彩和斑纹，其中以生活在热带海洋珊瑚礁丛中的鱼类最为绚丽多彩，具有各式各样的浓色花纹。动物色如图7-36至图7-39所示。

图7-36 鸟儿有着绚丽多彩的色彩

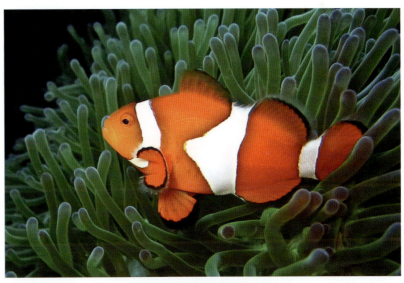
图7-37 鱼儿美丽的色彩一

图7-38 鱼儿美丽的色彩二

图7-39 鱼儿美丽的色彩三

3. 植物色

不管任何季节，植物都不会缺乏绿色，在植物色彩中绿是绝对的主角。虽然由于季节和光线的原因，植物的绿色也会有深浅、明暗、浓淡的变化。而在绿叶衬托中的花朵更绽放着美艳的色彩：黄色的迎春花、野菊花；红色的牡丹、山茶花；粉红色的秋海棠花、荷花；淡紫色的丁香花……仔细观察，会发现在花瓣的正面和反面之间、花头与花托和花梗之间会发现一些更为丰富、对比有序有趣的色彩关系。植物色如图7-40至图7-42所示。

图7-40　花卉美丽的色彩一

图7-41　花卉美丽的色彩二

图7-42　树叶的色彩

思考题：
1. 简述色彩解构与重组的原理和方法。
2. 从日常生活中提取色彩，并运用色彩解构与重组的原理和方法完成色彩的重构练习。

第八章

色彩构成在设计中的应用

SECAI GOUCHENG ZAI SHEJI ZHONG DE YINGYONG

第一节 平面设计中的色彩

一、色彩在标志设计中的语义表达

标志作为非语言形式的标志语，承载着传达信息的根本任务，标志设计中的色彩以其明快、醒目的视觉传达特征与象征性力量发挥着巨大的作用。标志设计的色彩应该实现艺术与实践、文化与功能相统一的整合，既要通过艺术化的色彩语义实现其审美价值，又要准确地传达产品信息和企业理念。标志色彩采用的是企业 VI 中的标准色。标志色彩不仅体现了品牌的核心理念、方针和行业特征，塑造了企业形象，而且进一步加强了公众对企业的注意力，从而给消费者留下了深刻的个性印象，加强了消费者对该品牌的消费信心。标志色彩的配置一般有三种基本方法。一是原色配合。原色颜色饱和、视觉效果强烈，艺术效果和传播效果显著。二是同类色配合。利用色彩的明度变化进行搭配，形成由浅入深的过渡色视觉效果，表现动感。三是补色配合。这种色彩配置对比鲜明，图形醒目鲜艳，视觉冲击力强，但是在使用这种配色的时候要注意色彩的调和。标志图形的色彩配置应该着重考虑各种色相明度、纯度之间的关系，研究人们对不同颜色的感受和爱好。标志色彩的具体要求是强调夺目的视觉效果，通常以简洁明快、用色单纯和识别度高，易于推广与制作的单色设计为主，最好用一种色彩来统一图形，否则会给人一种零乱感，使人难以识别，阻碍标志发挥应有的作用。

如可口可乐的商标为字母图形，采用富有激情活力的红色；富士胶卷的包装是绿色的，商标则选用它的补色——红色，以取得强烈的对比效果；IBM 的标志选用的蓝色条纹也使它获得了"蓝色巨人"的美称。几种标志如图 8-1 至图 8-3 所示。

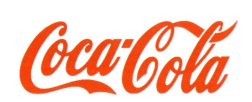
图 8-1　可口可乐的标志色彩

图 8-2　富士胶卷标志色彩

图 8-3　IBM 标志色彩

二、色彩在包装设计中的语义表达

色彩构成在包装设计中如果成功应用，能有效起到使顾客快速识别商品并帮助顾客加强记忆的作用，甚至还有引起回忆的价值，成为消费者下次选择某种品牌商品的重要依据。包装设计中的色彩要与商品自身的属性相吻合，色彩表现应当是对被包装商品内容、特征和用途的形象化反映，在用色时可以考虑适当保留商品的形象色。

例如，在味觉方面，粉红、橘红等颜色会让人感觉到甜味；紫色、褐色让人感到苦味；鲜红色让人觉得辣味等。在体觉方面，红色、橙色、黄色象征着温暖感；蓝色、紫色、蓝绿色使人产生冷感。再比如，人们看到使用橙色包装的商品时，会联想到橙汁饮料、橘子罐头等一类的食品；相反，当看到橙汁饮料时，会联想到橙黄色并产生酸、甜的味道的联想。色彩在包装设计中的应用如图8-4至图8-8所示。

图 8-4　色彩在包装设计中的应用一

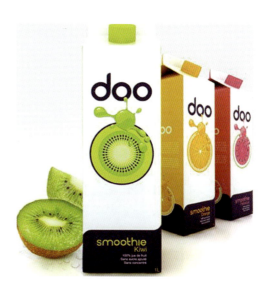

图 8-5　色彩在包装设计中的应用二

图 8-6　色彩在包装设计中的应用三

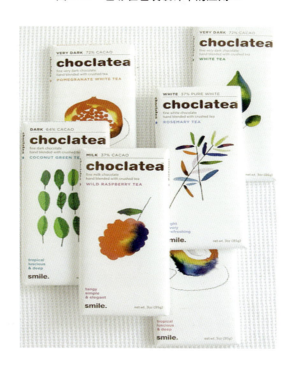

图 8-7　色彩在包装设计中的应用四

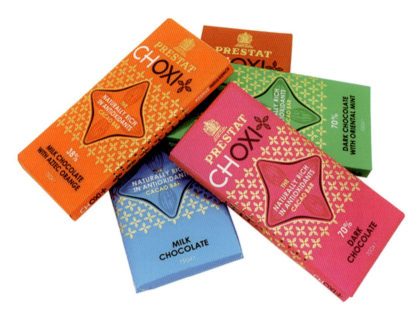

图 8-8　色彩在包装设计中的应用五

三、色彩在广告设计中的语义表达

在广告设计中，运用商品的形象色来直接表现商品形象，能增强商品的真实感和直观效果。运用色彩的味觉来表现商品，可使人产生味觉的联想。运用色彩设计原理营造画面的情调和意境，可间接地使无具体形象的商品或习惯性商品的特点得到充分体现。如用红、橙、黄等构成的暖色调来表现水果、食品，能很好地突出其色、香、味的特点，使画面充满诱人的美味感。这种应物象形、随类赋彩的直接表现形式，或以色彩情感、象征来营造情调的间接表现形式，有助于人们对商品的识别记忆，有助于招贴更迅速、更有效地传递商品的信息。

在广告设计当中，色彩的搭配是灵活多变的，它主要由广告的内容所决定，受到商品直接色、商品习惯色和色彩情感的影响。一则以色彩取胜的广告，应该打破人们头脑中固有的色彩概念，摒弃各种条条框框，大胆地用色，比如奥利奥饼干，就大胆地使用人们在食品包装中忌讳的黑色和蓝色，起到了意想不到的特殊效果。在广告设计之中，根据商品色进行配色也是常用的和稳妥的一种配色方法，比如咖啡的褐色调子、食品的暖色调子、新鲜食品的绿色调子，这些都几乎成了配色设计中的法典。色彩在广告设计中的应用如图 8-9 至图 8-13 所示。

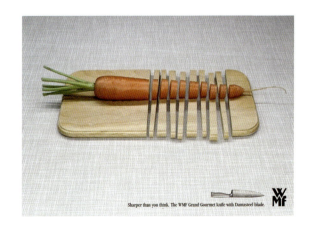

图 8-9　色彩在广告设计中的应用一

图 8-10　色彩在广告设计中的应用二

图 8-11　色彩在广告设计中的应用三

图 8-12　色彩在广告设计中的应用四

图 8-13　色彩在广告设计中的应用五

第二节
环境设计中的色彩

随着生活水平的不断提高，人民的物质生活得到满足，对精神的需求也在不断地向更高层次迈进，因此人们对艺术设计，特别是环境设计的要求也日益提升，环境设计正是以不断满足人类生活与精神需求为目标，是改善和美化人们的生存与生活环境空间的设计。而色彩作为环境设计中的一个重要部分，逐渐得到重视和研究。在实践中色彩与人类的关系十分密切，能对人的生理、心理产生很大的影响。如何将色彩理论与环境设计有机地结合，是一个重要的课题。下面就从色彩与展示设计、从色彩与景观设计、色彩与建筑设计、色彩与室内环境设计等方面探讨环境设计中的色彩应用。

一、色彩在展示设计中的语义表达

在展示设计中，色彩设计具有重要的作用，从展示的构成和功能来看，展示设计的色彩表现主要有以下几个方面。

（1）环境色：墙面、地面、天花板等的色彩，对整个展示色调起主导性作用。

（2）展位色：展品、道具及工作人员的服装等的色彩，是色彩设计的中心所在。

（3）光照色：展示空间中的整体环境和各个展位内部环境的两部分光照色彩。

（4）绿化色：展示空间中布置的植物色彩，具有点缀、活跃气氛和放松心情的作用。

要想更好地表现其特色就需要设计师运用展示色彩设计规律，合理地选择色彩。展示设计的色彩有以下几种常用的设计方法。

（1）建立有助于提高展示主题内容和展示气氛的色彩基调。无论何种规模的展览，就其共性来讲，就是要表达其展示意图，创造出独特的整体展示气氛，所以设计师要有意识地使用色彩。如百事可乐品牌在展示其产品主题特征时，通过蓝色基调来传达，达到推广产品的目的。百事可乐展示设计如图 8-14 所示。

图 8-14　百事可乐展示设计

（2）利用色彩的温度感表现主题特征。色彩是具有温度感的，暖色在人的心理上易产生舒展的感觉，冷色则易产生收缩感。在展示商品主题特征时可以充分利用色彩给人的这种心理特征。如电冰箱、电风扇、空调等家用电器的形象展示大多适合用冷色调来体现主题特征。西门子电器展示设计和手机卖场展示设计如图 8-15 和图 8-16 所示。

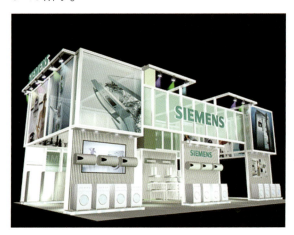

图 8-15　西门子电器展示设计

图 8-16　手机卖场展示设计

（3）运用色彩的兴奋感调动观众的情绪。展示行为是一个极其复杂的人与人、人与物的沟通交流过程，展示色彩设计还要考虑参观者的感受。例如绿色给人宁静的气氛，消除疲劳；蓝色的清爽感使人富有理智，镇定沉着；粉红色会展现妩媚和柔情感。例如柯达的品牌展示，在展示色彩运用上，充分利用具有强烈刺激作用的橙黄色来调动参观者的情绪，进而达到展示互动的目的。柯达品牌展示设计如图 8-17 所示。

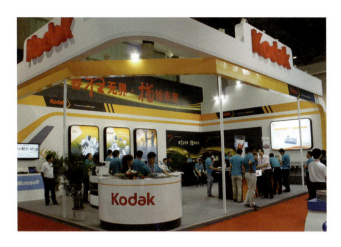

图 8-17　柯达品牌展示设计

二、色彩在景观设计中的语义表达

景观可分为软质景观和硬质景观两大类。软质景观是指由植物、水体等构成的富于自然变化的景观。组成软质景观的自然物质所表现出来的颜色称为自然色。硬质景观泛指用质地较硬的人工材料或主要依靠人工材料创造出来的景观。如小品、雕塑、铺装等所表现出来的颜色称为人工色彩。景观道路铺装如图 8-18 所示。

景观设计中，需要通过对自然色彩进行精炼、提取，来实现自然色与自然色、自然色与人工色的高度统一。要实现这种统一，在景观设计中的色彩表现需要做到如下几点。

（1）景观色彩设计要从整体效果出发，使环境的整体色调统一起来。在组合色彩时应该尽量地考虑以大面积和大单元作为出发点。例如当一块场地以绿色为基调时，可以首先考虑使中间道路的颜色和绿色取得调和，再逐步调节搭配其他景观色彩取得对比调和。另外，面对自然色的不可控制性，设计师要在对可控制的色彩因素进行设计时，协同考虑自然色参与下的总体景观色彩效果，这样也有利于对可人为控制的色彩因素做出选择。景观绿地如图 8-19 所示。

图 8-18　景观道路铺装

图 8-19　景观绿地

（2）景观色彩使用相似色的组合可以达到和谐统一的效果，如景观中树木和草坪，不同种类树木的不同纯度、明度的绿色组合就属于相似色的组合。植物的色彩与山石、水体等的色彩也可形成相似色的组合，这种组合形式的视觉效果较肃静、柔和。同时，植物本身的色彩变化，如花与叶的色彩又可形成对比色的组合，这种组合给人

的视觉效果鲜明、强烈，可达到较好的景观效果。设计中如果发现色彩过于单调或是对比过于强烈，可以加入中间色使整体色彩趋向丰富和柔和。

（3）在景观中经常会划分出不同的空间层次，空间和空间之间又需要安排适当的过渡，若不同的空间色彩在色相、明度、纯度上有所呼应，就会使景观局部和局部之间既有色彩效果上的对比，又能形成有节奏、有规律的整体。景观色彩如图8-20和图8-21所示。

景观中的色彩设计最主要是把天空、水体、山石、植物、建筑、小品、铺装等色彩按照色彩的设计原则进行组合，但要达到令人赏心悦目、心旷神怡的景观效果，还需要考虑其他因素对色彩的要求，如场地特性、气候因素、光线变化、民俗风情、宗教文化等影响。景观道路铺装设计如图8-22所示。

图8-20　沈阳盛京国际高尔夫俱乐部景观色彩

 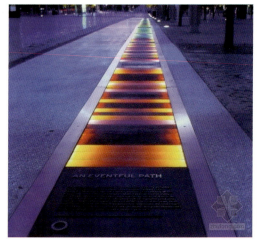

图8-21　水立方外景景观色彩　　　　　　　　图8-22　景观道路铺装设计

三、色彩在建筑设计中的语义表达

建筑离不开色彩。建筑色彩作为构成景观的重要因素，直接影响人们的视觉感受及情感意识；此外建筑色彩还可以显现建筑的文化属性与个性魅力。色彩作为一种有效的调和手段担负着人文环境与自然环境的调和作用。

色彩在建筑设计中的应用应该注意以下几个方面。

（1）强化建筑色彩的整体规划，突出建筑色彩的地方特色。在建筑色彩设计中引入地方文化特色，可以丰富

建筑文化，塑造建筑形象的个性魅力，增强人们对居住环境的心理认同感。所以，把城市的文化背景及历史发展脉络作为建筑设计的要点，注意与地方传统文化的色彩相协调，应是重点考虑的问题。为了保持地方特色，一些发达国家早已开始了这方面的努力，如英国伦敦利用著名的泰晤士河两岸的建筑群色彩为基调，对城市建筑的颜色做了限制性的规定，如图8-23所示。

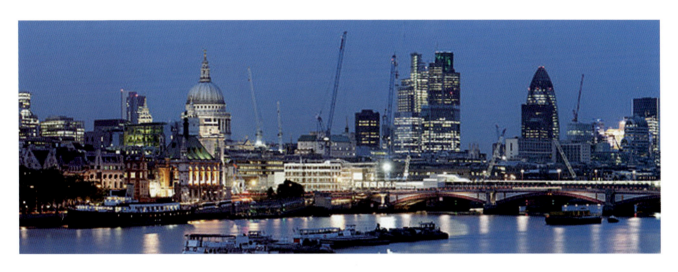

图8-23　英国伦敦的泰晤士河夜景

（2）建筑色彩设计要加强艺术创意。设计真正的灵魂源于创意，没有创意的色彩设计，是没有艺术感、没有生命力的。建筑形象的好坏，与建筑色彩的艺术感密不可分。在建筑色彩设计时要对建筑色彩和建筑材料做出合理选择，赋予建筑独特的色彩、空间、光照和格调，从而丰富整个景观空间，创造一个良好的环境氛围。建筑设计的色彩如图8-24所示。

（3）建筑色彩设计要与景观和环境相协调。设计时应该根据建筑的功能、性质及其所要表达的主题进行建筑色彩设计。除此以外，还要考虑建筑色彩与城市、街道、小区、山林、田野、绿化、水面及其相邻建筑的协调性，避免仅为了引人注目而一味采用醒目的颜色而忽视与景观和环境统一的协调，形成视觉污染。里昂火车站如图8-25所示。

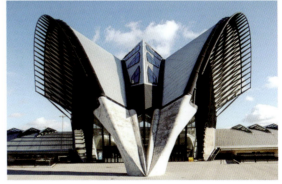

图8-24　建筑设计的色彩　　　　　　　　　　图8-25　里昂火车站

（4）注重建筑色彩的对比调和。建筑色彩作为构成建筑整体环境的重要因素，直接影响人们的视觉感受。建筑色彩应强调协调统一，公共建筑的色彩可相对鲜艳、热烈，以强调其功能、地位，但主要颜色种类不宜过多，且要合理搭配，把握适当的面积与比例。

四、色彩在室内环境设计中的语义表达

室内环境色彩关系到室内的空间感、舒适度、环境气氛、使用效率等，对人的生理和心理有很大的影响。以空间感为例，色彩可以强化室内空间形式，使得室内的空间变大或变小，调整整体室内空间形式。

室内环境色彩分为背景色彩、主体色彩和点缀色彩三部分。背景色彩指室内固定的天花板、墙壁、地板等的大面积色彩，其占据着室内的最大面积，起到衬托室内物件的作用，因此，背景色是室内色彩设计中首要考虑和选择的问题。同时，不同色彩的物体之间又形成多层次的背景关系，如沙发以墙面为背景，沙发上的靠垫又以沙发为背景，这样，对靠垫说来，墙面是第一背景，沙发是第二背景。可移动的家具、织物等室内陈设的色彩是表现室内风格特色、个性特点的重要因素，和背景色彩有着密切关系，能协调室内总体效果，所以称其为主体色彩。点缀色彩是指室内环境中易于变化的小物品，如室内陈设、装饰小品等，它们体积小，起到画龙点睛的作用。

室内环境设计与色彩设计的关系主要表现以下几个方面。

（1）室内空间的使用目的。不同的使用目的，对色彩的要求各不相同。

（2）空间的大小与形式。色彩可以按不同空间大小、形式来进行调整。

（3）空间的方位。不同方位在自然光线作用下的色彩是不同的，因此要根据方位不同进行调整。

（4）空间的使用者。男女老少对色彩的要求有很大的区别，色彩应满足使用者的需求和喜好。

（5）空间所处的周围环境。色彩和环境有密切联系，在室内，色彩的反射作用可以影响其他颜色，室外的自然景物等的色彩也能映射到室内来，在色彩设计过程中应考虑与周围环境色彩取得协调。

室内色彩设计的根本问题是色彩搭配问题，这是室内色彩效果调整的关键。没有不好看的颜色，只有不恰当的色彩搭配。室内色彩效果取决于背景色彩、主体色彩、点缀色彩三者之间的色彩关系，应该既要有明确的图底关系、层次关系和视觉中心，又不刻板、僵化。

要做到室内环境设计中色彩设计的合适搭配，应该注意以下几点。

（1）室内色彩应有主调或基调。主调的选择是一个决定性的步骤，必须契合空间的主题，室内环境的冷暖、特性、气氛都是通过主调来体现的。室内设计色彩如图 8-26 至图 8-29 所示。

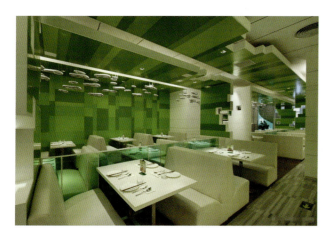

图 8-26　绿色调室内设计色彩

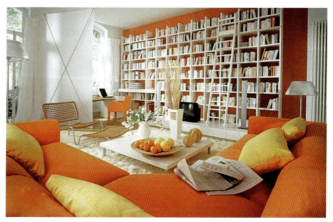

图 8-27　橙色调室内设计色彩

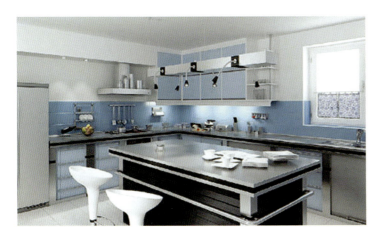
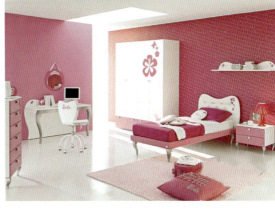

图 8-28　蓝色调室内设计色彩　　　　　　　　　图 8-29　粉色调室内设计色彩

（2）色彩要有重复或呼应。布置成有节奏的色彩分布，会产生韵律感，能取得视觉上的联系和运动感，同时使室内空间物与物之间的关系显得更有向心力与生命力。KTV 室内环境设计如图 8-30 所示。

（3）强调色彩的对比统一。色彩对比有利于丰富空间环境，创造空间意境，增强生活气息。强调色彩对比一定要以室内的统一和协调为原则，避免色彩孤立。酒店大堂室内环境设计如图 8-31 所示。

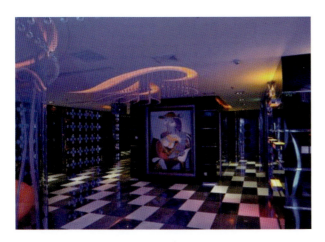
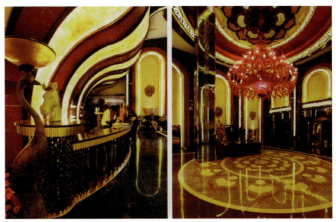

图 8-30　KTV 室内环境设计　　　　　　　　　图 8-31　酒店大堂室内环境设计

第三节　产品设计中的色彩

随着社会的进步，人们生活水平的不断提高，追求完善已成为时尚，产品在不断提高和完善其功能的同时，人们对其在外观造型上要求越来越高。产品设计多以通过色彩的对比关系来体现产品不同的材质、风格和功能，同时也用色彩体现产品在不同文化、年龄、性别及心理感受状态下出现的个性差异。例如，飞利浦的产品针对年轻消费群，选择使用红色、黄色、蓝色和黑色来塑造产品形象，为了强调产品的功能性，使用强烈的色彩对比效

果，来表达年轻一代的律动形象。黑色飞利浦剃须刀和女性脱毛器如图8-32和图8-33所示。

图8-32　黑色飞利浦剃须刀　　　　图8-33　女性脱毛器

　　色彩设计在满足功能的前提下也要考虑整体的审美，对产品不同的功能区域用色彩进行划分，运用隔离调和、渐变调合等色彩设计理论使产品的外观与色彩协调统一，符合形式美规律，产品的色彩要单纯、和谐、简洁、符合时代审美观。产品的色彩与使用功能、结构、材料、造型、表面加工、装饰是有机的统一体。产品的色彩设计要能够反映产品的特色和魅力，使产品的销售环境与企业形象相吻合；产品的色彩设计要能够满足人们对功能和审美的要求，满足人们物质和精神层面的需求，真正成为"以人为本"的设计，如电子产品、玩具，都需要通过色彩去强调产品的安全性、实用性和美观性。一些产品的色彩如图8-34至图8-37所示。

图8-34　家电产品的色彩　　　　　　　　　　　图8-35　榨汁机的色彩

图 8-36　电吹风机的色彩　　　　　　图 8-37　符合儿童心理特征的玩具色彩

产品的色彩配置还可以使人们对产品的品质、属性等产生联想。产品设计在考虑产品本身的实用性与造型艺术性的同时，需要结合色彩在产品设计中的应用功能才能得到完美的体现，使产品设计更趋合理和人性化。

第四节
服装设计中的色彩

一、色彩在服装中的功能

在服装设计中，色彩具有十分重要的意义。服装体现了人类社会物质及精神文明进步、发展的面貌；而服装色彩，更是鲜明、强烈地给人的视觉以"先声夺人"的第一印象。不同时代对服装色彩赋予不同的理解，它的产生有着社会象征性、审美性和实用功能性的特点。

从实用功能而言，由于职业的差异，有的需要夺目的视觉效果引起人们的注意，如清洁工、交警和野外工作人员的制服多用橙色和荧光绿色等醒目色彩。有的服装为了体现服务的专业和严谨多选择明度较低的色彩。如图 8-38 至图 8-42 所示。

图 8-38　环卫工作制服色彩　　　图 8-39　交警制服色彩　　　图 8-40　登山服色彩

色彩构成 | SECAI GOUCHENG

图 8-41　登山服色彩

图 8-42　航空公司制服色彩

　　从审美角度而言，服装设计的色彩在体现人们的年龄、性格、消费心理上各有不同。如青年人对色彩要求鲜艳、明快、活泼、对比强，以适应他们单纯、直观、活泼的心理要求。中年人对色彩要求柔和含蓄、鲜明而不俗气、高雅而又大方。老年人对色彩的要求是稳重、含蓄和高雅。在考虑服装配色时，也应对不同穿着对象的个性进行具体分析，以达到色彩个性和人个性相协调。同时，色彩运用得当，能使人的精神面貌更健康。色彩在服装中的应用如图 8-43 至图 8-45 所示。

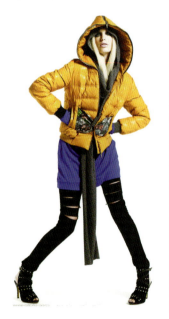

图 8-43　色彩在服装中的应用一

图 8-44　色彩在服装中的应用二

图 8-45　色彩在服装中的应用三

二、服装色彩搭配的对比与调和

　　服装色彩的搭配贵在和谐，它是一种整体效果，为了与不同的场合、环境、用途、个人爱好等相协调。在运

用服装色彩时，可通过不同的手法，比如对比与调和，来增强服装的视觉反差和韵律感，或者使之产生优雅的穿着效果。可以将色彩构成中的理论运用到服装的色彩搭配之中。

一是同类色搭配。把同一色相，明度接近的色彩搭配起来，如深红与浅红、深绿与浅绿、深灰与浅灰等。这样搭配的上下装，可以产生一种和谐、自然的色彩美，同类色配合的服装显得柔和文雅。同类色在服装搭配中的应用如图8-46和图8-47所示。

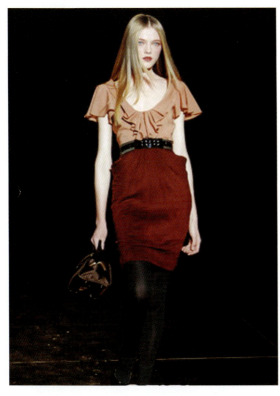
图8-46　同类色在服装搭配中的应用一

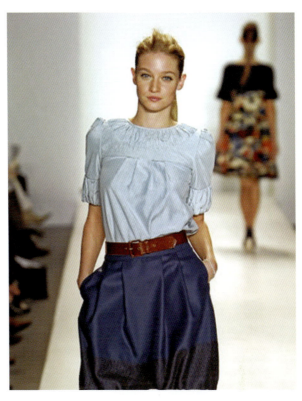
图8-47　同类色在服装搭配中的应用二

二是邻近色搭配。把色相环上相近的色彩搭配起来，容易得到调和的视觉效果，如红与黄、橙与黄、蓝与绿等色的配合。这样搭配时，两个颜色的明度与纯度最好有所区别。例如用深一点的蓝和浅一点的绿相配或利用橙色和淡黄相配，都能在调和中产生变化，起到一定的对比作用。邻近色在服装中的应用如图8-48所示。

三是对比色搭配。对比色对比是指24色相环上间隔120°左右的色彩对比。例如，品红与黄绿、红与蓝绿、橙与紫、蓝与黄等视觉效果饱满华丽，让人觉得欢乐活跃、兴奋激动。对比色在服装中的应用如图8-49和图8-50所示。

四是互补色搭配。如红与绿、黄与紫、蓝与橙。互补的色彩，既有互相对抗的一面，又有互相依存的一面，在刺激人视觉感官的同时，产生出强烈的审美效果，因此，要营造和谐的感觉就需要进行调和。如红色与绿色是强烈的补色对比，配搭不当，就会显得过于醒目、艳丽。若在红与绿衣裙间适当添一点白色、黑色或含灰色的饰物，使对比逐渐过渡，就能取得协调，或者在红、绿双方都加白色，使之成为浅红与浅绿的色相，看起来就不那么刺眼了。互补色在服装中的应用如图8-51和图8-52所示。

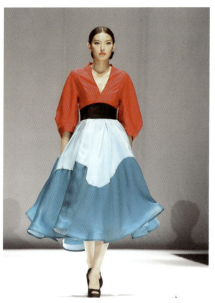

图 8-48　邻近色在服装中的应用　　　　　图 8-49　对比色在服装中的应用一

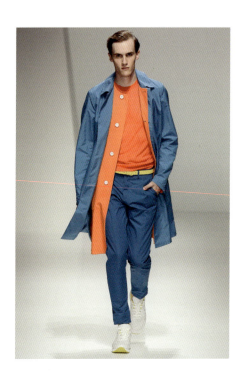
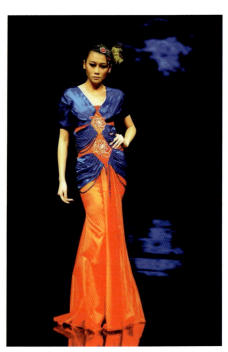

图 8-50　对比色在服装中的应用二　　图 8-51　互补色在服装中的应用一　　图 8-52　互补色在服装中的应用二

参考文献

[1] 吕永中，俞培晃. 室内设计原理与完成 [M]. 北京：高等教育出版社，2008.

[2] 杨永波，苏亚飞. 色彩构成 [M]. 合肥：合肥工业大学出版社，2013.

[3] 郑曙旸. 环境艺术设计 [M]. 北京：中国建筑工业出版社，2007.

[4] 赵国志. 色彩构成 [M]. 沈阳：辽宁美术出版社，1997.

[5] 钟蜀珩. 色彩构成 [M]. 杭州：中国美术学院出版社，2005.